家庭美術館‧美術家傳記叢書

生命‧大覺／曾培堯

國立台灣美術館 策劃　藝術家出版社 執行

照耀歷史的美術家風采

「家庭美術館——美術家傳記叢書」於
民國八十一年起陸續策劃編印出版，網
羅二十世紀以來活躍於藝術界的前輩美
術家，涵蓋面遍及視覺藝術諸領域，累
積當代人對前輩美術家成就的認知與肯
定，闡述彼等在我國美術史上承先啟後
的貢獻，是重要的藝術經典，同時，更
是大眾了解臺灣美術、認識臺灣美術家
的捷徑，也是學子及社會人士閱讀美術
家創作精華的最佳叢書。

美術家的創作結晶，對國家社會以及人
生都有很重要的價值。優美的藝術作
品能美化國家社會的環境，淨化人類的
心靈，更是一國文化的發展指標，而出
版「美術家傳記」則是厚實文化基底的
重要工作，也讓中華民國美術發展的結
晶，成為豐饒的文化資產。

Artistic Glory Illuminates History

In order to organize the historical archives of Taiwan art, *My Home, My Art Museum: Biographies of Taiwanese Artists*, a consecutive series that recounts the stories of various senior artists in visual arts in the 20th century, has been compiled and published since 1992. Accumulating recognition and acknowledgement for their achievement and analyzing their contributions to the development of art in our country, it is also a classical series of Taiwan art, a shortcut to understand the spirit and Taiwanese artists, and a good way for both students and non-specialists to look into the world of creative art.

Art creation has important value for the country and society from which it crystallizes, and for the individuals who create or appreciate it. More than embellishing our environment and cleansing our minds, a fine work of art serves as an index of the cultural status of a country. Substantiating the groundwork of our cultural progress, the publication of these artist biographies consolidates the fine arts development in the Republic of China, turning it into a fecund cultural heritage.

Tseng Pei-yao

目次 CONTENTS

家庭美術館・美術家傳記叢書
生命・大覺／曾培堯

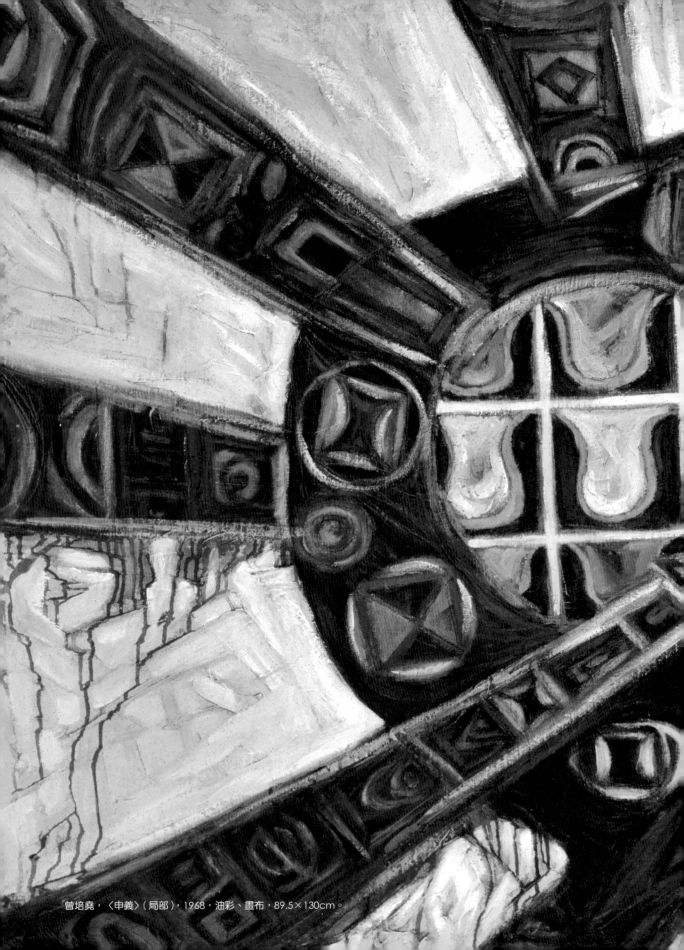

曾培堯，〈申義〉（局部），1968，油彩、畫布，89.5×130cm。

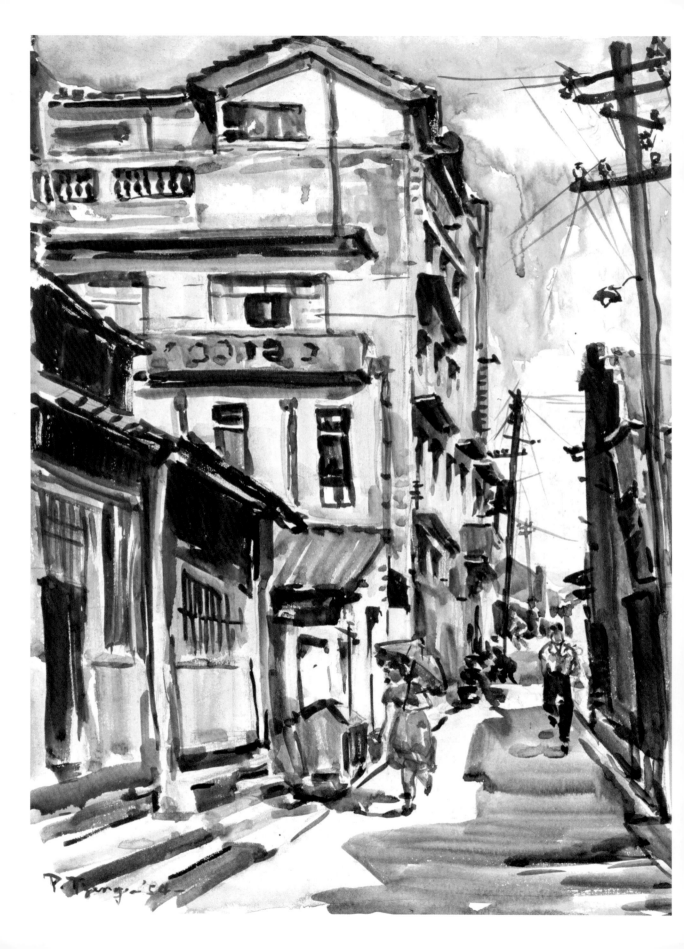

1.

年少奇遇步向習藝之道

曾培堯出生於日治臺灣三十餘年後的1927年，日治的現代化將臺灣
社會帶向「現代文明生活」，西式生活型態成為新時尚，臺灣官方
開辦藝術展覽會，臺籍畫家入選官展風靡全臺，開創出文藝薈萃的
摩登世界。曾培堯受三叔赴日習畫埋下藝術種子，而年少時於臺南
大天后宮與日本老畫家的奇遇，則觸動這顆藝術種子，開始發芽。
熱愛藝術、自學繪畫而於工作之餘四處寫生的曾培堯，因再一次的
奇遇而進入顏水龍成立的「美術教室」，從此開啟了習藝之道。後
加入「南美會」，則是終生藝業的開端，為南臺灣美術運動無私奉
獻。

[本頁圖]
1954年，曾培堯的作
品〈臺南街景〉於臺南
社會教育館（今國立臺
南生活美學館）展出。

[左頁圖]
曾培堯，
〈後巷〉（局部），
1954，水彩、紙，
50×39cm。

曾培堯，〈臺南街景〉
（又名〈臺南民生路〉），
1954，水彩、紙，
39.6×54.4cm。

文藝薈萃的摩登世界

　　曾培堯1927年出生於臺南，距離1895年日本自清帝國手中接管臺灣，已經三十餘年，此時期是臺灣社會步向現代化的開始。

　　日治大正末期至昭和期間，大約1920年代末至1930年代，「糖」被日本在臺執政者視為殖民作物，全臺新式的糖廠林立，帶來糖產運作模式的革新，因此促進臺灣經濟產業發生現代化的轉型。另外，蓬萊米的農業實驗也獲得成功，糧產大幅增加；公學校的就學率與升學率增加，提高並普及大眾的教育和知識程度；而臺灣總督府提倡的「文化向上」政策，則更加具體地帶動藝文在社會上的風氣。

　　一個極具代表性的例子，是1935年舉辦的「始政四十周年紀念臺灣

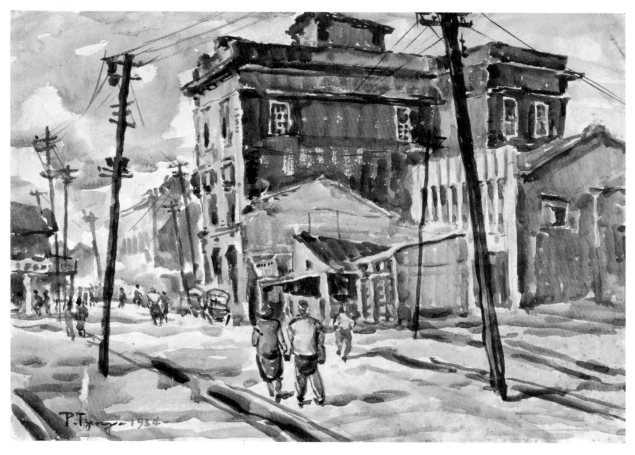

博覽會」。原1896年起舉辦以
農產品為主的品評會，於1916
年擴大規模成為「臺灣勸業
共進會」，乃至1935年「始政
四十周年紀念臺灣博覽會」以
大型博覽會的形式，展示日治
下文明進步的臺灣，而博覽會
最為奧妙的地方，就是讓參觀
者把現代性（modernity）與日
本性（Japaneseness）在潛移默化
中等同起來，伴隨資本主義被
引介到臺灣，現代化浪潮以其
無可抵擋之姿，衝擊臺灣社會
的各個層面。

　　1930年代臺灣的人口快速
成長，交通運輸及郵政電信系
統日益發達，都市化程度日益
提高，中產階層人口的消費力
逐漸增強。當時臺灣社會彌漫
的風氣是特色景點旅遊，訴求
感官歡愉的娛樂消費，甚至摩
登尖端的跳舞社交，從而型塑
出追求「現代文明生活」的臺
灣社會。而所謂「現代文明生
活」即是對西方人生活方式的
想像和追崇，風靡各大城市的
菓子店、喫茶店、咖啡屋、歐
式西餐廳……風潮從日本興盛

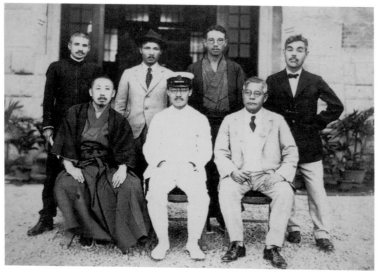

繼而傳入臺灣。當現代性、日本性與殖民性的三種價值觀混融在一起時，臺灣知識分子的自我認同也開始變得朦朧模糊。

文化藝術的西化，尤其是標示社會文明與進步的重點，官方舉辦畫展促使畫家參展，更加強了美術現代化的力道。臺灣畫家經由日本接觸到西方繪畫所使用的材料、技法、繪畫主題與對象，透過參展入選獲得肯定，在文化藝術上服膺了「現代文明生活」的追求。1914年由臺籍畫家倪蔣懷（1894-1943）用西方媒材水彩畫出的畫作〈景美街道〉，是現存臺灣最早的水彩畫；1927年他的另一件水彩作品〈山間之街〉入選第1屆「臺灣美術展覽會」，為了在臺灣推廣美術，並於同年出資成立「臺灣水彩畫會」。成立臺灣水彩畫會的前一年，即1926年，倪蔣懷與陳澄波、陳植棋、藍蔭鼎、陳英聲、陳承藩、陳銀用等畫友成立「七星畫壇」（因成員共有七人，故以臺北的七星山為名），這個西洋繪畫團體以水彩、油畫作品舉辦展覽，為臺灣人自組美術團體的開端。為培育臺灣美術人才，他進一步於1929年獨資成立「洋畫研究所」，第二年改名「臺灣繪畫研究所」，石川欽一郎、陳植棋、楊三郎、藍蔭鼎等當時已相當著名的畫家，都曾在該研究所任教，而著名畫家洪瑞麟、張萬傳、陳德旺等都曾在此接受指導。

黃土水（1895-1930）是第一位作品入選日本帝展的臺籍美術家。就讀東京美術學校雕塑科木雕部時，即以雕塑作品〈山童吹笛〉於1920年入選第2屆日本帝國美術展覽會（簡稱「帝展」），翌年再以〈甘露

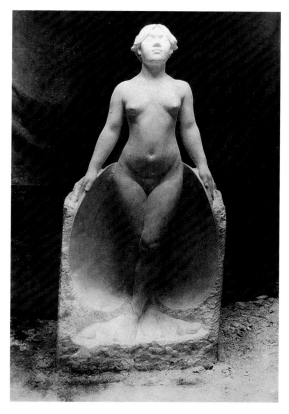

[左圖]
黃土水，〈甘露水〉，
1919，大理石，尺寸未詳。

[右圖]
陳澄波，〈嘉義街外（二）〉，
1927，畫布、油彩，
64×53cm。

水〉入選第3屆帝展、接續又以〈擺姿態的女人〉入選第4屆帝展、〈郊外〉入選第5屆帝展。黃土水作為來自臺灣的年輕雕塑家，入選第2屆帝展已是前所未聞的大事，其連續四屆入選帝展，更是驚動日本內地，同時也轟動臺灣本島，其事蹟經當時發行量最大的報紙《臺灣日日新報》的大幅報導造成旋風，後起的臺籍美術家受到強大的激勵而更加堅定投入藝術事業。

　　曾培堯就是在這樣的社會氛圍中出生成長，曾培堯出生的前一年（1926），陳澄波以油畫作品〈嘉義街外〉入選帝展，成為繼黃土水之後入選帝展的第二位臺籍藝術家，也是第一位以油畫入選帝展的臺籍畫家。《臺灣日日新報》以陳澄波入選帝展為題發表社論，呼籲臺灣執政當局援引日本另一殖民地朝鮮為例，積極籌辦臺灣的官方美展，獲得熱烈回應。

　　1927年初，《臺灣日日新報》漢文版主筆尾崎秀真等日籍人士，舉辦座談會，邀請在臺的美術教師石川欽一郎、鹽月桃甫、鄉原古統與會，商討臺灣官方美展舉辦的可能。座談會的舉辦觸動了臺灣總督府，

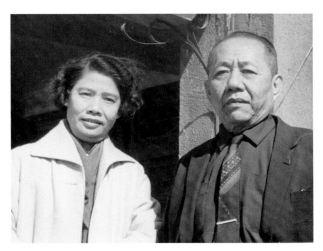
1958年，曾培堯的父親曾耀
昆與母親曾郭教額合影。

由轄下的內務局局長出面協調，文教局官員倡議該展定名為「臺灣美術展覽會」（簡稱「臺展」），由隸屬文教局轄下的「臺灣教育會」代表官方主辦。1927年第1回「臺展」於焉誕生，這是臺灣舉辦官方展覽的肇始。

「臺灣教育會」主辦「臺展」從1927年第1回至1936年第10回止，爾後1938年則將展覽主辦權交還總督府直接辦理，因此改名為「臺灣總督府美術展覽會」（簡稱「府展」），至1943年為止共舉辦六回。

與第1回「臺展」同年出生的曾培堯，日本名「曾圻太郎」，1927年12月12日在臺南出生，父親曾耀昆歷任公學校教職，母親曾郭教額為家庭主婦，擅長投資理財，按曾培堯的妹妹曾麗香受訪時描述是臺灣「現代文明生活」的新女性：「記憶中母親穿著緊身時尚的旗袍，手上端著一根菸，總是精明能幹、自信摩登的模樣。」

曾培堯是家中的長子，其下有弟三人、妹二人。大弟曾健次郎1929年生，不及一歲即夭折；二弟曾錦堂1930年生，後涉入政治事件，白色恐怖期間1953年被判死刑而亡；三弟曾煥堂1933年生，和曾培堯是家中唯二的支柱。大妹曾吟香1935年生，一歲多夭折；小妹曾麗香1942年生，是家中最小的么女，備受寵愛。家庭雖不富裕，但是氣氛融洽，兄弟之間感情和睦，曾麗香憶起小時候時常聽見三兄弟合唱或三重唱西方古典音樂或歌劇，曾培堯在不知不覺間已表現出對藝文的熱愛。

曾培堯就讀公學校時，圖畫科課程已是行之有年，顯示他所接受的美術教育已非傳統之舊私塾式，而是透過日治執政引進臺灣的新式現代化美術教育，在此美術教育制度下，凡就讀公學校之學生都對美術已有粗淺的接觸，然而要能夠激起對藝術的熱愛，一者可能來自家學的耳濡目染。曾耀岳是曾培堯的三叔，大概是對現代文明生活的追求，也或許是受到黃土水旋風的鼓舞，三叔曾經在曾培堯尚且年幼時赴日學習繪

【關鍵詞】現代化美術教育

時任臺灣總督府民政局學務部長的伊澤修二，於日治臺灣的第二年（1897）提出「公學校」的構想：「注入新的精神，廢除無用的文字，加入『有用的學術』。」翌年，總督府公布《公學校令》，將各地的國語傳習所與分教場改為公學校，公學校在原有的「修身」課程中，逐漸涵蓋有歌唱、體操、手工、女子裁縫、圖畫等項目內容。

1907年，臺灣的公學校改為四年、六年及八年三種修業年限，八年制公學校增加「圖畫科」，臺南的第一公學校與第二公學校以此將「幾何畫」納入圖畫課程內容之中。1912年公學校規則再改，廢除八年制、增加二年制「實業科」，設置六年制與四年制二種公學校，皆設有「手工」、「圖畫」課程，規則第23條：「手工、圖畫為簡易物品的製作及常見形體之描繪，以培養描繪技能、勤勉習慣、審美觀之養成為宗旨。在手工科中，常以紙、植物、織物、竹木、金屬等材料，製作簡易適切之物品。圖畫科目則常作臨畫考察等，依民情風俗情況還可增加簡易幾何畫。手工及圖畫科的教授盡可能地與其他科目中教過之物體及日常生活常見之事物為題材，並指導製作或描寫上使用的工具之保存法及注意事項。」臺灣公學校的圖畫教育依此規則而確立。

培育公學校師資的是師範學校，1918年頒布的《臺灣總督府師範學校規則》，說明：「圖畫科為養成物體的精密觀察能力與正確自由的描寫能力，且習得公學校的圖畫教授方法，並兼具涵養美感與設計之能力。圖畫科之內容以寫生為主，加授臨畫與考案畫及黑板畫、幾何畫及教授法。」隨後1919年頒布的《臺灣教育令》，也將手工科歸為與商業、農業並置的「實科」（實業科），而將圖畫科定為臨畫、寫生畫、考案畫，並可視情況彈性增設幾何畫——「圖畫是養成一般形體的觀察力與正確的描寫技能，並兼具涵養美感」。

此《臺灣教育令》區分美術與實用的功能，可謂臺灣現代美術教育的肇始，對臺灣美術教育的普及與發展具有重大影響。

1921年，日治時期臺南州桶盤淺的臺南師範學校（今國立臺南大學）國（日）語課堂一景。

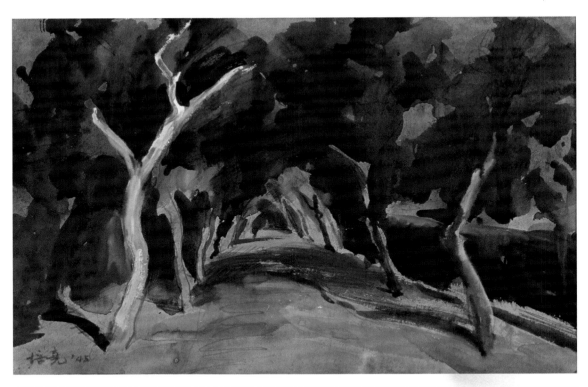

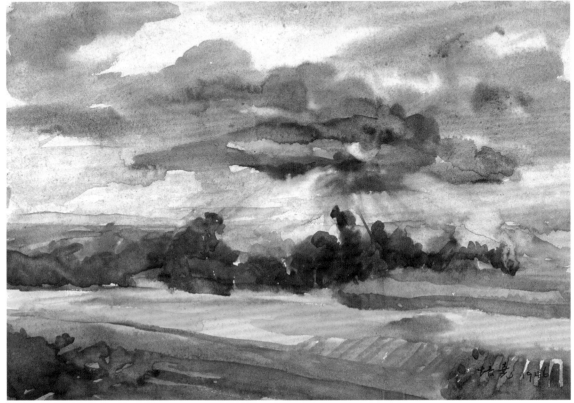

曾培堯，〈田野〉，1947，
水彩、紙，29.4×38.2cm。

畫，此舉可能在曾培堯小小心靈烙下深刻的印記；另一則是冥冥中發生
的機緣，曾培堯曾描述當時的經過：「我和繪畫結緣是早在日據時代公
學校（按：臺灣公立臺南州港公學校，今臺南市中西區協進國民小學）
三年級的時候。有一次有一位頭髮半白的日本老畫家，在家附近臺南大
天后宮寫生，且畫我從來沒見過的油畫，引起了我的極大興趣，連回家
吃飯的時間都忘了，從頭到尾看他畫完了一幅畫。一張白白的畫布，在
短短的一、二鐘頭，躍現出一座古色古香的廟宇，在幼小的心靈上是多
麼神奇的事。」因緣巧合，這位頭髮半白的日本老畫家，適時地啟動了
曾培堯對藝術的熱愛。

[左頁上圖]
曾培堯，〈夜〉，1945，
水彩、紙，尺寸未詳。

[左頁下圖]
曾培堯，〈鄉野〉，1946，
水彩、紙，30×42cm。

17

夙昔典型產生潛移默化

對藝術的熱愛被開啟了，而且日益加深，曾培堯回憶起幼時愛畫畫的情形：

> 從此繪畫就和我結了很深的緣，在學校上美術課是我最高興的事。四年級時中日戰爭爆發，在日本統治下的臺灣，一切物質都被管制，繪畫材料漸漸不容易入手，但我仍然興致勃勃地找能夠作畫的材料；學校課業紙的背面、毛筆、鉛筆、墨、蠟筆、水彩顏料等，放學後到處亂逛亂畫，小巷、神像及夜市是我喜歡畫的題材，參加校內校外寫生比賽，常常得獎。那時日本和德國、義大利結盟，學

曾培堯，〈龍巖糖廠〉，
1950，水彩、紙，
25×31cm。

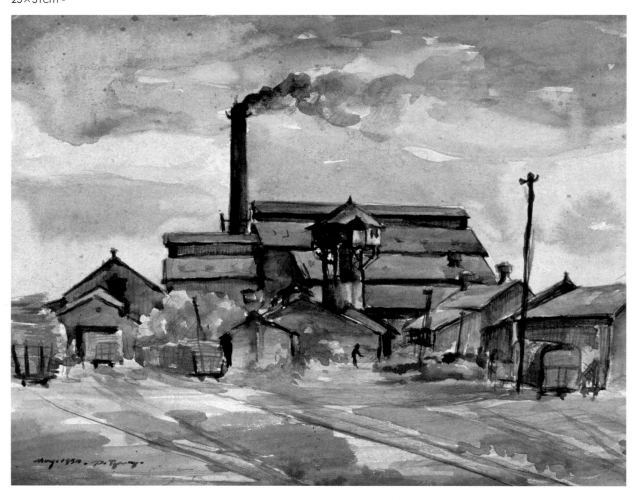

校把我的作品送去參展
日、德、義兒童畫展，
當獲獎得到獎狀及獎品
時高興得跳了起來。

　　曾培堯就讀六年制的臺灣
公立臺南州港公學校，仍就讀
期間的1937年爆發中日戰爭，臺
灣作為日本統轄之地，自然也受
到嚴重波及。戰情緊張、物資缺
乏，曾培堯仍然完成學業，中日
開戰後三年（1940）獲頒「卒業
證書」；續讀臺灣公立臺南州寶
國民學校高等科兩年，1942年獲
得「修了證書」。可能是基於現
實生活考量，國民學校高等科畢
業之後轉往商業領域進修，臺灣
公立臺南專修商業學校於1945年

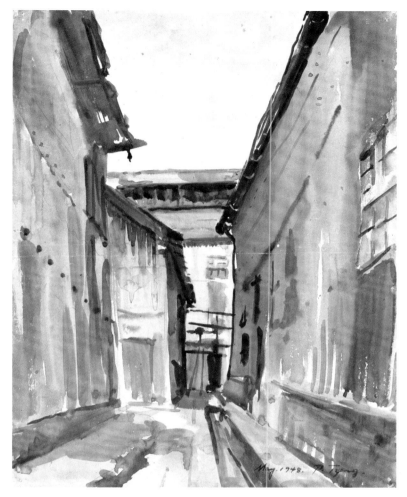

曾培堯，〈廠房〉，1948，
水彩、紙，29×25.5cm。

畢業，臺灣省立臺南民教館民眾學校高級班於1947年畢業。為了幫助家
計，曾培堯就學期間即任職臺灣省臺南汽車貨運公司辦事員，商業學校
畢業之後，先在臺糖龍巖糖廠，後轉調臺糖農業工程處，均負責會計工
作，直至退休。

　　過程看似順遂單調，卻是經歷了社會大環境的劇烈變遷。期間不但
遭逢中日戰爭，接續的太平洋戰爭將戰事在1944至1945年帶到最高點，
這時有盟軍對臺灣進行全面大規模的轟炸，1944年10月12日，美國航空
母艦的飛機於早晨7點開始轟炸臺灣各大市鎮。1945年則是臺灣南北遭
受盟軍轟炸最頻繁、最慘重的時刻。曾培堯的居住地臺南，尤以1945年
3月1日之空襲最為猛烈。於本町（民權路）及末廣町（中正路）一帶所

進行的一連串大轟炸，使得當時全臺第二間百貨公司的林百貨、臺南州廳等政府機構，至今都還留有當時被掃射轟炸的遺跡。為了躲避戰火，臺灣人紛紛「疏開」（疏散）到鄉間，糧食嚴重匱乏，過著「配給」的生活。隨著日本的戰敗，1945 年 8 月 15 日昭和天皇發布終戰詔書，臺灣也面臨政權轉移所帶來的政治、經濟乃至社會各方面的衝擊。

然而戰亂烽火之中，曾培堯仍不減對藝術的熱愛，甚至以自得其樂的態度面對自身處境，他對這段歲月是這樣敘述的：

中日戰爭發展到太平洋戰爭，學校也處於半停課狀態中，學生們常常被派去機場整修跑道，畢業那年提早半年被分派到軍需單位實習，學校也無法舉行畢業典禮，到學校領取畢業證書算是畢業，開始正式領薪上班。那時臺灣根本無美術學校可升學，戰爭越來越激烈，盟軍飛機控制了制空權，赴日本讀美術學校已成為不可能之事，盟軍飛機空襲越來越頻，所服務的單位被迫疏散到離臺南市車程一個半小時的玉井山區。對環山面水的大自然環境，我產生了新的感受，常常在早晨、黃昏我一個人到山谷，溪邊，樹林中漫步作畫。

曾培堯樂觀而超脫現實的心態，也感染了身邊最親近的家人免於戰亂波及的焦慮沮喪，小妹曾麗香甚至將之視為最快樂美好的童年，她緬懷當時隨大哥外出寫生作畫的情景：「我擁有最快樂最美好的童年，那是和大哥一起走過的童年歲月，在虎尾的小鎮——龍巖（大哥被調到龍巖糖廠時），我曾經在那和大哥朝夕相處，記憶裡最深刻的一幕，是在一個晴朗的星期天上午，大哥背著畫具帶著點心，一手牽著我上山寫生，一路上唱唱跳跳

1930年代的林百貨外觀。

的非常興奮，到了山上大哥很專注於他的寫生，我也在一旁塗鴉。」

從曾培堯自述以及曾麗香對大哥的回憶，我們得以窺見曾培堯獨特的性格，無論外在環境多麼艱困殘酷，仍無法影響其堅毅與樂觀的心志，甚至猶能轉換心境，帶給自己也帶給旁人溫暖向上的動力。

臺灣文藝的推進不因戰事而停止，1940年1月有《文藝臺灣》、4月有《臺灣》相繼創刊，同年3月發刊的《臺灣藝術》以黃宗葵之個人資金，並獲得許丙、辜振甫、乾元藥行、大日本製糖等工商業界的資金贊助，極盛時期的發行量超過四萬份，是一本內容以普羅大眾為讀者對象的「綜合」文藝雜誌。所謂「綜合」，雜誌編輯兼發行人黃宗葵有如下說明：「網羅本島藝術之所有領域，將之綜合編輯……雖不免淪於通俗之譏……有別於同人雜誌。」自1941年9月起接任主編的江肖梅，使《臺灣藝術》呈現相當的彈性與包容，刊載篇章包括：詩、小說、劇本等創作，對象為臺北帝大教授、來臺日本文人、皇民奉公會幹部、電影導演、職業婦女、小學校長等採訪紀錄，畫家、民俗採訪者、文藝作家之對談記事，其中為數眾多的座談會紀錄，尤能突顯《臺灣藝術》兼具娛樂與教化之綜合雜誌特質，例如：楊佐三郎（即楊三郎）與吳天賞對談第3回府展；金關丈夫與楊雲萍、池田敏雄與劉頑椿、林獻堂與稻田尹三組對談臺灣傳統民俗；豐島與志雄與濱本浩、中村哲與龍瑛宗二組對談社會與文化，充分顯現《臺灣藝術》對於探討臺灣文化現象之巧思，以及雜誌主事者的雄厚人脈關係。戰事吃緊期間，1943年《文藝臺灣》、《臺灣文學》等文藝雜誌於12月合併，《臺灣藝術》持續發行至1944年才更名《新大眾》，而1946年1月1日出版的《藝華》則成為《臺灣藝術》系列雜誌的休止符。從曾培堯日後所留下的大量文藝雜誌和圖書，顯示他極其用功地進行自我學習，許多思想與觀念的啟發已在此時逐漸奠定。

曾培堯之步向藝術之路，除了自身難掩的喜好，也有許多機緣巧

1940年6月號的《臺灣藝術》「臺陽展號」封面由畫家郭雪湖設計。圖片來源：藝術家出版社提供。

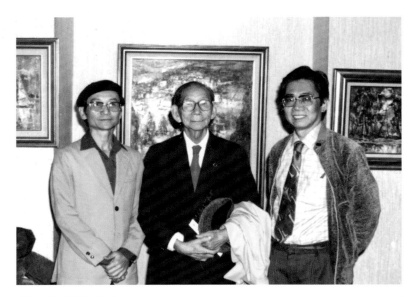

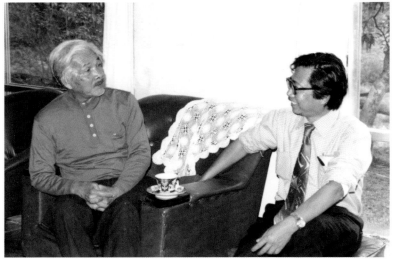

[上圖]
1987年，右起：曾培堯、顏水龍、陳銀輝於臺北大家藝術中心合影。

[下圖]
1982年，曾培堯（右）前往劉啟祥老師自宅拜訪時留影。

[右頁上圖]
曾培堯，〈綠影〉，1952，水彩、紙，41×53.6cm。

[右頁下圖]
曾培堯，〈光影〉，1953，水彩、紙，18×26cm。

合從旁促成。戰後初期的1947年，臺灣轉由國民政府主政，曾培堯也隨服務單位搬回臺南市，工作之餘仍攜帶畫具四處寫生。有一回正當他在公園寫生之際，臺灣省立工學院（前身為臺灣總督府臺南工業專門學校，今國立成功大學）的一位教授恰巧經過，看他作畫深覺其繪畫的天分與熱忱，遂將曾培堯引介給同校任教的顏水龍（1903-1997），就這樣，曾培堯進入顏水龍成立的「美術教室」。

顏水龍是臺灣美術史日治時期重要的藝術家，曾入東京美術學校西畫科，受外光主義畫家藤島武二（1867-1943）與岡田三郎助（1869-1939）的教導。曾經於1929年受林獻堂資助遊學法國，是當時臺灣少數遊歐的畫家之一（另三位為：陳清汾、楊三郎、劉啟祥）。回臺後，於1934年11月，與廖繼春、陳澄波、陳清汾、李梅樹、李石樵、楊三郎、立石鐵臣聯合組織了「臺陽美術協會」（簡稱「臺陽美協」），是日治時期由臺灣畫家主導的最大民間美術團體，也是戰後官辦展覽「臺灣省全省美術展覽會」（簡稱「省展」）得以成立的最大助力來源。顏水龍自1943年10月起定居臺南，翌年擔任臺灣總督府臺南工業專門學校建築工程學科講師，在學校成立「美術教室」，教授素描與美術工藝史等課程至1949年，窮畢生之力推廣臺灣工藝美

23

曾培堯，〈樹蔭〉，1950，
水彩、紙，39.6×54.5cm。

術，後在臺灣美術史上被譽為「臺灣工藝之父」。

　　進臺南工學院美術教室隨顏水龍習畫，繼顏水龍之後則續再追隨接任「美術教室」的郭柏川學習，夙昔典型影響下，對曾培堯產生潛移默化，從原本興趣的愛好者逐漸轉向以繪畫為專業，可謂是藝術生涯中的奠基時期，他自己稱1945至1952年間為「攻素描及寫實時期」：「我學習了素描，鍛鍊對自然物象形態的正確性，把握物體的量質感，調子的變化和空間的處理等等。這一階段對素描的苦練，以及這兩位老師（即顏水龍、郭柏川）對藝術創作真摯的態度和觀點，奠定了我以後創作的良好基礎。1948年到1952年的六年鄉居（按：在臺糖龍巖糖廠的六年），我畫了不少農村、鄉間及工廠的水彩畫。」、「這時我喜用明快溫暖、質量堅實的色彩，纖細柔和的線條，在極為客觀的描寫中，盼有

主觀性的心影來表達幽靜、廣闊的田野及樸實的農村生活。我以忠實，細心的態度去體察自然、領悟自然的美，想在畫面上表現出清雅含蓄的氣氛和大自然所包含的那一份豐富的韻律。我充分地利用免費乘坐糖廠小火車的機會，跑遍了嘉南平原的每一鄉鎮、海邊及田野，沉醉在沃土中作畫。」這是曾培堯藝術創作的觀察訓練期，精細觀察以培養對物體形象的掌握能力，領略大自然顯現的自然美，轉換成為筆下的線條顏色，將自然美轉變為藝術美。

為南臺灣美術運動無私奉獻

曾錦堂是曾培堯的二弟，曾麗香受訪時提到曾錦堂：「我原本有三個兄長，在記憶裡，大哥（曾培堯）是中音，二哥（曾錦堂）的低音和三哥（曾煥堂）的高音，組合的三重唱是人間絕美的樂音，家裡時時餘音繞樑，可謂快樂又美滿的家庭。只可惜好景不常，聰明絕頂又花招百出的二哥因故身亡後，家裡蒙上了一層很深的陰影，媽媽那淒苦

［上圖］
郭柏川，〈蘋果與花布〉，
1946，油彩、宣紙，
37×50cm。

［下圖］
1940年代，曾培堯（右1）與郭柏川（右2）等人合影。

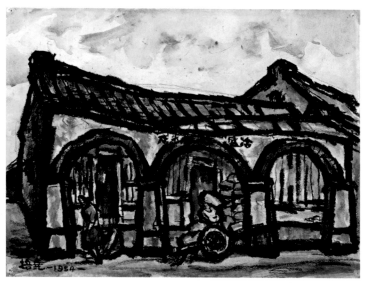

哀戚的神色，爸爸的沉默不語，令我擔心受怕。時至今日，似深深的烙印在我的腦海裡，可說是我童年中唯一的恐怖記事。同時從此再也聽不到三位哥哥的歌聲了。」究竟曾錦堂為何因故身亡？造成家中劇變，墮入恐怖之中？

1947年於臺北發生「二二八事件」，大約3月初傳到臺南，當時曾錦堂是臺灣省立工學院附設工業職業學校的學生，是學生自治會的成員。他課後參與了該校教師徐國維所舉辦的「社會科學讀書會」，後再透過徐國維的介紹加入地下組織「臺南工學院附設工業職業學校支部」，成為該支部書記而被捕。1951年3月10日，保安司令部軍法處的軍法官邢炎初、吳少三，認定曾錦堂參與的是叛亂組織，對其處以十五年有期徒刑。5月16日，這項決議上呈參謀總長周至柔，周至柔認定「曾錦堂不但參加組織，且……係臺南工學院附設工業職業學校支

[上圖]

曾培堯，〈府城市郊〉，1947，水彩、紙，25.5×18cm。

[下圖]

曾培堯，〈府城一角〉，1954，水彩、紙，39.6×54.4cm。

部負責人」，以《懲治叛亂條例》第二條第一項改判處唯一死刑。這份意見最後再上呈至蔣介石，蔣介石於6月4日在該份卷宗簽下「如擬」二字，確定曾錦堂的死刑。6月17日上午6點半，同案被判死刑者，包括曾錦堂及其他九名人犯，於臺北艋舺水門外的馬場町被槍決，結束短暫的生命。曾錦堂年僅二十二歲。

曾錦堂遭槍決後，是臺北的舅舅通知父親曾耀昆北上收的屍，遺體被領回、搬移至臺南家中設置靈堂。面對被子彈射穿胸膛的親愛弟弟，作為大哥的曾培堯內心有無比沉重的悲痛，然而他卻隱忍著，堅強地以相機拍下眼前驚心動魄的畫面。自此，曾錦堂成為曾家人心中難以言喻的痛，是不忍述及的禁忌話題，他依然存在每個家人內心底層之

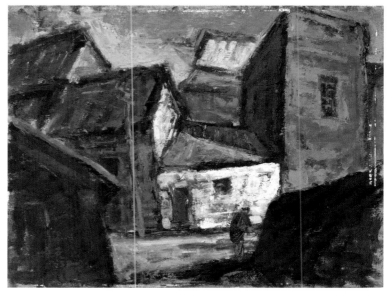

中，卻絕口不再被提及。而受到深刻打擊的曾培堯，並不因此萬念俱灰而放棄藝術之路的夢想，反而化悲傷為藝術創作的動力，更加認真地投入而成就畫業。

曾培堯畢生身處臺南地區發展畫業，而臺南正是臺灣開發的始點。臺灣的開發順序，大致是從嘉南平原往北部而進入臺北盆地。臺南位於嘉南平原中心位置，歷史上一直以來是臺灣第一大城，同時也是政治文化的中心。臺北自1792年艋舺開埠逐漸繁榮，以致有「一府（臺南）、

二鹿（鹿港）、三艋舺（萬華）」之稱。戰後多項重北輕南的政策，人口不斷北移。國家政策加上人口遷移，造成臺灣南北有截然不同的發展，北部（臺北）作為政治中心與商業中心，充斥著資本社會消費主義的功利競爭；南部（臺南）以其長久歷史的累積，延續文化深刻的傳統，仍然保有溫文敦厚的古樸風氣。

雖然在日治時期，臺南已有藝術團體「南光社」存在，南部藝術在臺灣藝術史主流卻顯得相對弱勢。雖然仍有不少入選臺展、府展的畫家，尤以西洋畫為眾，例如：方昭然、江海樹、沈哲哉、柳德裕、高均鑑、翁水元、陳永森、郭柏川、郭文興、許錦林、許長貴、張氏翩翩、張珊珊、張炳堂、黃連登、黃氏荷華、黃南榮、黃瓊源、黃承安、鄭炯南、鄭炯灶、趙雅祐、謝國鏞、顏水龍、蔡媽達等人。至於東洋畫，也有：

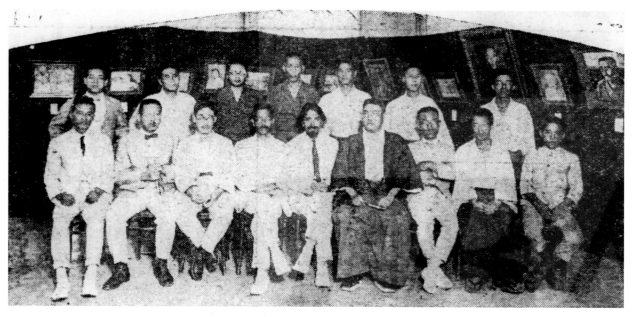

陳永森、陳永新、黃靜山、蔡媽達、潘春源、薛萬棟（高雄茄萣鄉人）等人。然培育藝術人才的教育機構仍甚為缺乏，1950年代的臺南，僅有一所大學，即現今的成功大學，有顏水龍主持的「美術教室」，而唯一直接相關的藝術科系是臺南師範學校的藝術師範科（今國立臺南大學視覺藝術與設計學系）。顏水龍離開臺南之後，自中國北平返臺的郭柏川，於1953年接任原顏水龍在成功大學建築系及「美術教室」的課程。

　　郭柏川1901年出生於臺南市打棕街（今海安路），1921年自臺北國語學校公學師範部乙科畢業後，返回其母校臺南第二公學校（今臺南市立人國小）任教。1926年辭教職遠赴日本，於私人畫室習畫。連續三年應考，終於1928年進入東京美術學校西洋畫科，二年級依照學校規定「教室制」，進入岡田三郎助（1869-1939）教室，同年並參加臺籍藝術家社團「赤島社」。1933年以第五名成績畢業，續留日本精

[左頁上圖]
廖繼春（左）與郭柏川（中）於赤島社美術展覽會場門口合影。

[左頁下圖]
1927年，南光社社員合影。

【關鍵詞】郭柏川（1901-1974）

　　郭柏川出生於臺南。留日，1928年進入東京美術學校西洋畫科，曾參加臺籍畫家團體「赤島社」，獲得野獸派畫家梅原龍三郎（1888-1986）賞識，作品受其畫風啟發。曾入選臺展第1、第3、第4回，未參加日本內地的官辦展覽，亦未參加1934年「臺陽美術協會」之成立，突顯其對官辦主流有獨特見解。曾居住北平長達十二年，結識水墨畫家黃賓虹（1865-1955），受到中國繪畫變法革命乃至「中國畫改良論」的影響，畫中摻雜入中國書畫的元素，1938年起改以手繪印章式的簽名。1948年攜眷回臺定居臺南，1950年始於臺灣省立工學院建築工程系（今國立成功大學建築系）接續顏水龍教職並主持「美術教室」長達二十餘年，桃李廣布。1952年創立「臺南美術研究會」，是大臺南地區規模最大、影響最深的畫會組織，會員作畫風格獨樹一格，有別於北部主流。

[上圖] 郭柏川入選第3屆臺展的作品〈關帝廟前的橫町〉。

[下圖] 郭柏川，〈祀典武廟〉，1929，油彩、畫布，79×85cm，臺南市美術館典藏。

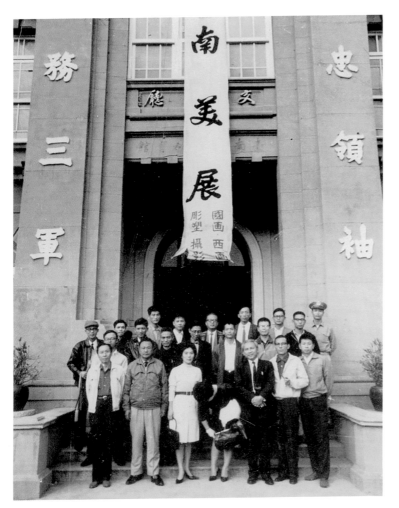
1963年，南美會成員於第12屆南美展展場入口前合影。

研素描和色彩，深受梅原龍三郎賞識。留日期間，分別以〈蕭王廟遠眺〉、〈關帝廟前的橫町〉(P.29)、〈杭州風景〉入選臺展第1回、第3回和第4回，卻未如其他臺籍畫家參加日本內地的官辦展覽，1934年臺陽美協成立，也未見參與其中，此似已突顯其對官辦展覽或主流藝術團體有個人獨特見解。

1937年離開日本的郭柏川並未回臺，反而直接轉往中國東北旅行寫生，並任教於北平藝專、北平師範大學工藝系、京華美術學院西畫系，從此定居北平長達十二年。此時恰逢黃賓虹（1865-1955）自上海遷居北平，兩人相識相交，頗為契合，郭柏川因此對中國書畫有更深的認識，或許受到中國繪畫變法、革命乃至「中國畫改良論」的影響，郭柏川於畫中摻雜入中國書畫的元素，1938年起改以手繪印章式的簽名。因感染傷寒和黑熱病，1947年辭去教職，並於翌年攜眷回臺，自此永久定居臺南。返臺後姑丈陳逢源（1911-1982）、臺南同鄉吳三連（1899-1988）、黃朝琴（1897-1972）等人為其發起個展，1949年先在臺北市中山堂、後於臺南市議會禮堂舉行。受臺灣省立工學院建築工程系（今國立成功大學建築系）系主任朱尊誼五度拜訪邀請，1950年開始接續顏水龍教職並主持「美術教室」長達二十餘年，直至1972年退休。郭柏川不參與主流的官辦展覽，而於1952年集合臺南地區的藝術同好，組織「臺南美術研究會」（簡稱南美會）；1954年起陸續受聘為全省教員美術展與全

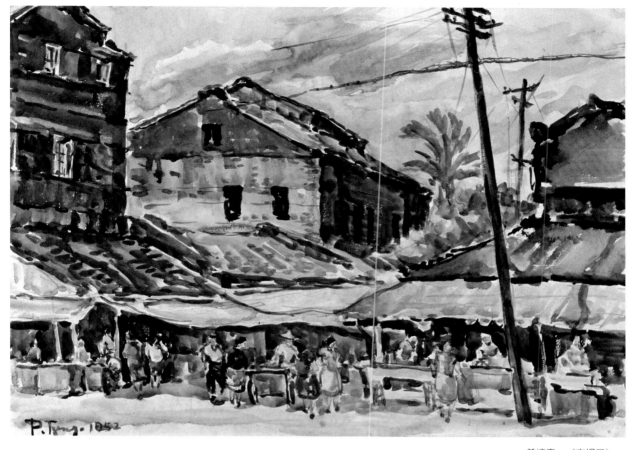

曾培堯，〈市場口〉，
1952，水彩、紙，
39.6×54.4cm。

省美展審查委員；1958年舉辦返臺後第三次個展；1960年於國立歷史博
物館舉行「六十回顧展」。1974年因病逝世，享年七十四歲。

　　正當臺灣美術圍繞著以臺北為重心的「省展」、「臺陽展」，1952
年成立的南美會雖尚不足以與主流相抗衡，卻將臺南一帶的藝術同好凝
聚起來，帶動南部藝術從業風氣，形成一股不容小覷的勢力。曾培堯在
1954年加入南美會任常務理事兼總幹事，協助會長推展會務長達三十餘
年（1954-1985）。南美會最初於臺南市民生路醫師公會禮堂成立，乃由
郭柏川號召曾添福、張常華、呂振益、謝國鏞、趙雅祐、沈哲哉、張炳
堂、黃永安共同發起，主旨在組織一個純粹以研究美術、切磋互勵，培
養高尚人格的團體。郭柏川被推舉並擔任會長，直至1974年去世為止，
陳一鶴則是繼郭柏川之後接任會長。

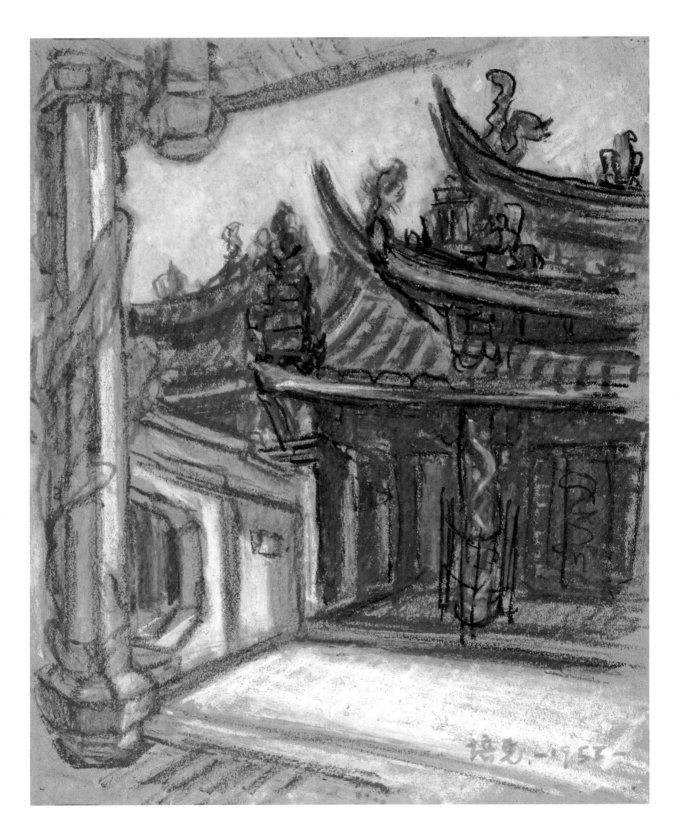

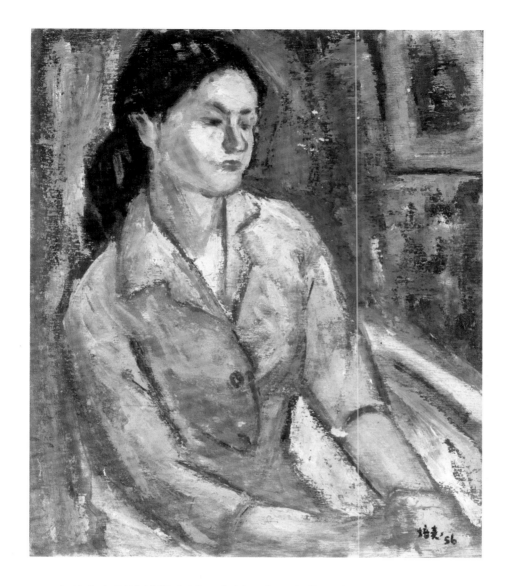

曾培堯，〈婦人像〉，
1956，油彩、畫布，
45.5×37.9cm。

　　南美會在組織結構上採理事制，由張常華、曾添福、黃永安、呂振益擔任第1屆理事。臺灣戰後許多新興畫會紛紛成立，除了南美會，尚有高美會、青雲、紀元、星期日、五月、東方、今日、年代、畫外、圖圖等畫會，臺陽美協雖早在1934年就已成立，卻是到了1990年奉內政部核准補行立案，正式更名為「中華民國臺陽美術協會」，才算是正式組織。而有別於其他畫會以藝會友的交誼組織形式，「南美會」於成立之初，即由謝碧連律師擬定章程，向臺南市政府登記立案，顯示出對畫會組織的重視與合力奮鬥的企圖心。

[左頁圖]
曾培堯，〈廟庭〉，1953，
油蠟筆、紙，38×30cm。

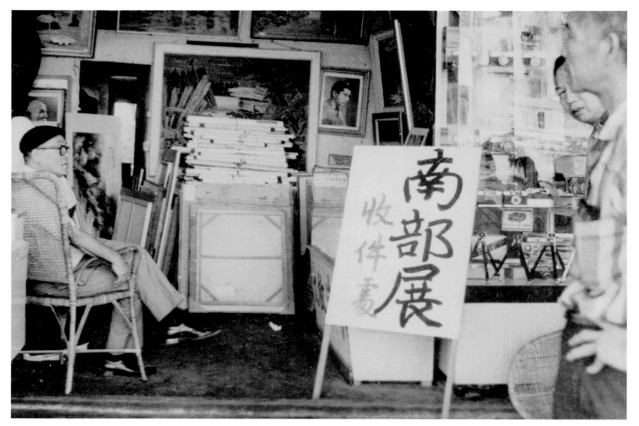

1972年，留日畫家張啟華
（左）於南部展收件處留影。

南美會於1953年2月舉行第1屆「南美展」於臺南市第二信用合作社的禮堂，初始僅有西畫部，翌年增設國畫部，邀請薛萬棟、汪文仲、蔡草如、陳永新、吳超群、戴惠美入會，陸續增加雕塑部（長期由陳英傑負責，1959年相繼加入鄭春雄、蔡水林等人）、工藝部（1961年第9屆開始，由楊英風之弟楊景天負責籌備）、攝影部，其中的攝影部是國內首創，會員以臺南為中心擴展到嘉義、高雄、屏東、臺東甚至臺北，延伸至美國、日本、法國等。南美會在安平路創設「美術研究所」具體培植後進，並於1959年辦理「南美獎」公募作品對外徵件，挖掘藝術新進人才，作品入選後接受會員們的指導，若表現突出便被推薦為會員，對獎勵青年投入藝術創作很具推波助瀾之效，使南美展除了各部會員作品的展出，也包括公募入選的作品，並邀請全臺著名畫家共同展出。

因為臺南市省立社教館的配合，南美會有固定的展出場所。自1965

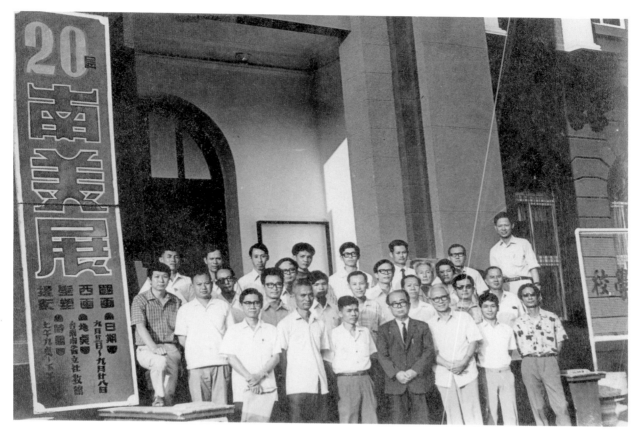

1972年，第20屆南美展參展成員大合照。前排左一為曾培堯；左四為郭柏川。

年（第13屆）起，進一步在臺南市臨海大飯店設立專屬畫廊，由各部會員輪流展出，首開觀光飯店設立畫廊之先例。1966年5月曾受臺南神學院邀請，在該院圖書館舉行畫展，同時並召開以宗教藝術為題的討論會。1970年10月，於臺東省立社會教育館舉行「第18屆南美展東部巡迴展」，為第一個在東部展出的藝術團體。

南美展是新興藝術家嶄露頭角的機會，南美會也成為優質畫會的代表，臺南藝術家以能加入南美會為榮，其成員對臺南藝術發展具有決定性的關鍵影響。南美會每年持續有會員加入，例如1954年有曾培堯、1966年有劉文三加入，而西畫部的潘元石（第39至42屆會長）、林智信（第47至50屆會長）、王再添、陳輝東（第55屆）、康碧珠（創始會員張常華的夫人，張常華於1956年退會），國畫部的蔡茂松（第43至46屆會長）、黃明賢、張伸熙（第51至54屆會長），都是臺南美術史上舉

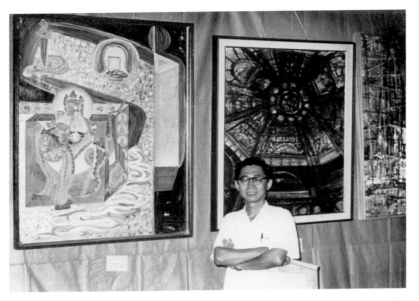

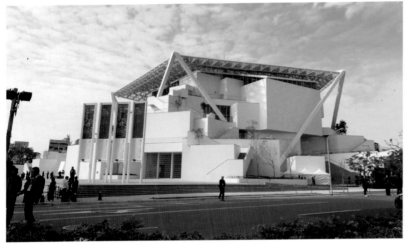

足輕重的藝術家。

　　曾培堯擔任「南美會」常務理事兼總幹事，襄助該會長達三十餘年，他嚴謹的做事態度、具思想性的藝術創作以及無私的奉獻精神，為「南美會」打下堅實穩固的基礎。

　　1997年，南美會更名為「臺南市臺南美術研究會」；2004年南美會網站正式成立；2008年畫會改組，正式向內政部登記成立為「臺灣南美會」，成為全國性的社團法人團體，更在奇美企業贊助下擁有專屬會館，是臺灣藝術團體的首例。南美會不僅是南部臺灣最大的畫會之一，也是創立至今歷史最悠久的畫會之一。在臺南成立美術館是南美會會員的共同心願，曾培堯協助郭柏川會長職務時期，與郭柏川自1968年起就積極為籌建「南美會美術館」而奔走，經過後繼的持久努力，終於在半世紀之後的2019年有「臺南市美術館」落成開幕，足慰前人為此付出奮鬥的初心。

　　臺灣南部的最大美術團體集結，莫過於始於1953年的「南部美術展覽會」（簡稱「南部展」），該會乃是以南美會、高美會為基礎，邀請嘉義的「青辰美術協會」和「春萌畫會」加入，於高雄、臺南、嘉義輪流舉辦年度展（第2屆南部展在1954年於臺南市議會禮堂舉辦），在當時是臺灣南部的藝術盛事。

主持人：劉啟祥

高雄美術研究會
（簡稱「高美會」）
1952 年成立

主持人：郭柏川

臺南美術研究會
（簡稱「南美會」）
1952 年成立

主持人：林玉山

春萌畫會（院）
（簡稱「春萌會」）
1928 年成立

嘉義陳澄波弟子

青辰美術協會
（簡稱「青辰會」）
1940 年成立

1953 年高雄、臺南、嘉義三地藝術家集結成立「南部展」
（1953-1957）

「南部展」
停辦三年

1961 年成員以「高美會」為基
礎，延攬嘉義以南之畫界人士，
成立「臺灣南部美術協會」。
（簡稱「南部美協」）

「南部美協」
1971 年分裂

1971 年「南部美協」分裂，劉清榮、鄭獲義、林有涔、
李春祥、劉欽麟、陳雪山、林天瑞、宋世雄等「高美會」
創始會員自「南部美協」出走。

「南部美協」
1997 年立案

1997 年「南部美協」正式向內政部立案，
立案全名為「中華民國臺灣南部美術協會」。

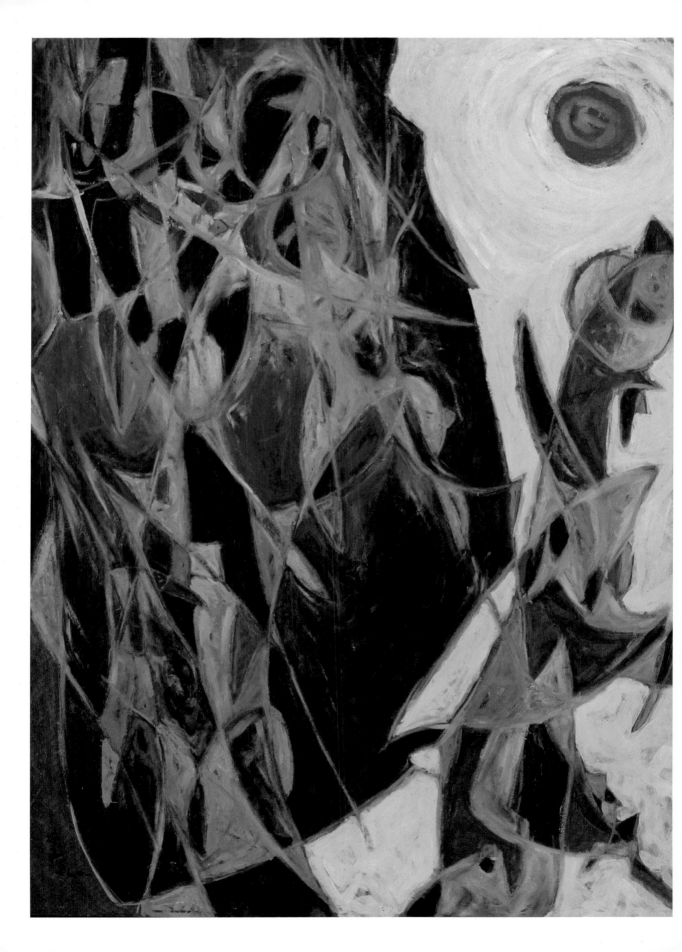

2.
以抽象表現譜寫現代前衛

日治而至戰後初期，臺灣藝術主流從「新美術」轉向「新藝術」，原強調寫生素描的自然寫實主義再融入印象主義風格，轉向媒材實驗或東西方觀念形式融合的現代畫。南臺灣的現代畫卻不遵循此路線，「南臺灣現代畫」強調以臺南為核心的臺灣主體性，貼近日常，取材自生活所見所感的事物情調，再轉化成藝術創作。此階段的曾培堯是從日常生活、自我反思的心靈精神出發，1955年至1961年轉以抽象表現的方式譜寫屬於他的、也是屬於南臺灣的現代前衛。

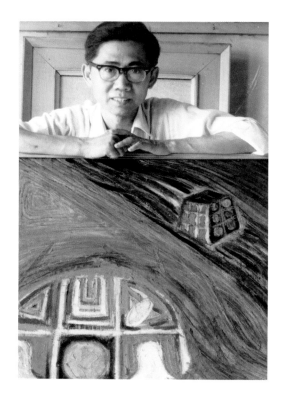

[本頁圖]
曾培堯與作品〈天人合一〉合影。

[左頁圖]
曾培堯，〈渴仰〉（局部），1960，油彩、油蠟筆、紙板，120×90cm。

南臺灣的現代畫風潮

藉由「臺展」、「府展」等官方展覽的舉辦，臺灣美術在日治時期，隨著日本內地對「摩登」（modern）的追崇，而進入到「現代化」的第一階段，在臺灣美術史上稱「新美術時期」。二次大戰日本戰敗，其政權離開臺灣，國民政府之臺灣行政長官公署（後改組為「臺灣省政府」）乃仿照日本時期之官辦展覽模式，於1946年舉辦第1屆「省展」，每年舉辦一次，成為戰後初期臺灣美術最具主流權威的展覽。審查委員之組成以在日治時期原已在臺灣藝壇占有一席之地的臺陽美協會員為主，入選展覽之作品延續日治時期「臺展」、「府展」之藝術形態，強調寫生素描之自然寫實主義（Natural Realism），再融入西方印象主義（Impressionism）前後風格所形成的「外光主義」（Pleinairism）。

與此同時，戰後初期的臺灣藝壇，另有一股「新藝術」運動崛起。原為上海《美術雜誌》主編的何鐵華，曾在香港創設「廿世紀社」。戰後隨國民政府來臺，於1950年恢復廿世紀社於臺北，亦將《美術雜誌》改名《新藝術》雜誌復刊，籌組「自由中國美術作家協進會」，1952年更進一步創設「新藝術研究所」（1952-1959）。藉由一連串組織的建立、雜誌的發行、展覽的舉辦、課程的教授，大力鼓吹新的、前衛的新藝術運動。與何鐵華並肩共同積極推動新藝術運動者，

何鐵華的水墨作品〈春景〉。

尚有李仲生。李仲生早在1950年與黃榮燦、劉獅、朱德群、林聖揚等人合組「美術研究班」，教授「美術概論」，傳播西方藝術理論思想；後於1952年成立之新藝術研究所則是以函授教畫的方式，負責傳授現代藝術理論課程，前後學員遍布全臺達千人以上。同時也執筆《新藝術》雜誌，1950至1955年之近六年期間，更以「美術總論」、「歐美藝壇介紹」、「日本藝壇介紹」、「國內展覽」及「畫家評介」等不同主題發表大量文字於報章雜誌。不僅於此，李仲生於1951年在臺北市安東街成立了私人畫室，臺灣美術現代畫運動主力之一的「東方畫會」成員，即大多出於安東街畫室，可謂李仲生乃為臺灣美術之進入第二階段「現代化」，逐步醞釀未來迸發的基礎。

　　然而，作為南臺灣藝術領航者角色的南美會，在會長郭柏川的帶領下並沒有亦步亦趨地跟隨新藝術所催生的「現代畫」發展。郭柏川留日時期，以粗獷、強而有力而厚實的筆觸為特色，東京美術學校畢業後，1933年至「二科會」創始會員梅原龍三郎處習畫，二科會成員反對當時

日本官方學派的權威作風，而以「不論任何流派，尊重新的價值，捍衛創作者的創作自由」為宗旨，郭柏川在此受到強調藝術新價值及創作自由的啟發；1937年郭柏川伴隨梅原前往滿州國寫生，受其在「和紙」上創作油畫的影響，後於北平時期加入中國元素的材料，使用毛筆以油彩在「宣紙」上作畫，展現色澤清新明亮的效果，而金石蓋印式的簽名，則傳達出中國藝術的意象。經過多次伴隨梅原出遊寫生（1939至1943年，共六次），耳濡目染之餘也受其潛移默化，源於20世紀初法國「野獸派」（法語：Les Fauves）的馬諦斯（Henri Matisse）、盧奧（Georges Rouault），其純色平塗，以及帶有圖案裝飾意味的原始主義，經由梅原龍三郎現身說法式的創作而充分展現。

1948年返回臺南養病而開啟臺南時期的郭柏川，1952年創建臺南美術研究會並擔任會長，以其會長的影響力，承自梅原不依附主流而具獨創前衛的精神，再擴大影響南美會的眾多成員，使當時「南臺灣現代畫」有別於北臺灣主流而自成體系，造成藝術表現上明顯的南北差異。南臺灣現代畫強調以臺南為核心的臺灣主體性，貼近日常，取材自生活所見所感的事物情調，再轉化成藝術創作。仍然強調素描基礎，郭柏川曾說明：「也許有人以為抽象畫家不需要素描的基礎，那是錯覺的。不管具象、抽象繪畫，畫面的結構、調子的變化、色彩的用法、線條的動態及空間的處理無一不和素描有關係。至於如何使畫面安定、穩量、均衡，而有深度，這更是和素描分不開了。」

曾培堯1953年起至郭柏川畫室學習，隔年即加入南美會，因其財務會計專業，遂成為協助郭柏川推動會務的總幹事，兩人之交誼極為密切，曾培堯的繪畫風格雖不直接受到郭柏川影響，其藝術理念卻是深受啟發，在確立自我主體性的基礎上而能以更寬廣的視野進行創作，做相異媒材交錯使用的多種嘗試，除了在實際環境中對景寫生之外，日常靜物也是大量取材的對象。臺灣民間的器物、刺繡、廟宇，成了色彩學配色最佳的學習對象。後再從客觀呈現逐步轉向主觀表現，而成為南臺灣現代畫代表藝術家之一。

畫業進入新一階段的曾培堯，工作穩定之餘，也立業而後成家。1954年，曾培堯二十八歲，與小四歲的蘇淑澐小姐結婚。蘇小姐出身臺南府城大家，臺灣省立臺南女子中學畢業，婉約賢淑，從曾培堯留下的個人文件中，可看到當時以日文用詞溫雅寫給妻子的情書，足見其熱情浪漫的一面。兩人婚後生活幸福美滿，育有四女：鈺雯、鈺慧、鈺蒨、鈺涓，分別繼承父親財務會計或藝術創作的專長，後來鈺慧成為畫家，接管「曾培堯畫室」；鈺涓留美回國後，成為科技藝術家任教於世新大學。曾培堯小妹曾麗香回憶大哥大嫂：「大哥在父母的眼中是十足的孝子，溫柔嫻靜的大嫂子是傳統美德賢媳，他們早年有意立足於大都會——臺北，就因大哥自認身為長子應

[上圖]
1976年，曾培堯於高雄三鳳宮寫生時留影。

[下圖]
曾培堯，〈碧雲寺〉，1976，水彩、水墨、紙，35×54cm。

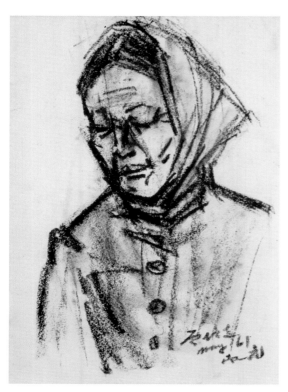

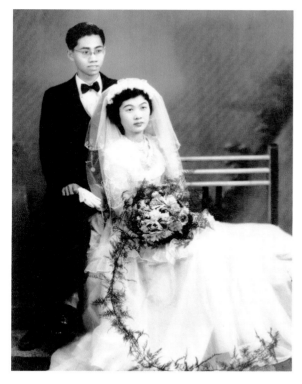

[左圖]
曾培堯與妻子蘇淑澐的結婚照。

[右圖]
曾培堯與妻子蘇淑澐合影。

該隨側在父母的左右,而未敢北上,因此常常在臺北——臺南兩地奔走於故呂炳川教授開創的才能教育中心,負責其美術教育。」話語中所提及的呂炳川(1929-1986)為民族音樂學家,出生於澎湖。1962年負笈日本修習民族音樂學,師承日本音樂學者岸邊成雄,成為臺灣第一位民族音樂學博士,他曾多次深入臺灣山區蒐集及調查原住民音樂,對臺灣的民歌採集與田野調查工作貢獻良多。

　　妻子的賢淑溫柔成為曾培堯最堅強的後盾,得以上自父母、下至子女、工作、畫業、生活,多方兼顧之餘還能充實自己,甚至培養興趣——攝影。曾培堯常常利用週末假日帶著全家出遊,妻子女兒成了最佳的模特兒,為當時的生活留下最好的見證,小女兒鈺涓說到:「一般人總以為爸爸只專精於繪畫,殊不知爸爸的照相技術也是一流的,小時候我們都是爸爸的模特兒,出去郊遊時我們姊妹爭著擺姿勢,晚上回家更相爭著要和爸爸躲進暗房,看著爸爸如變魔術般地,把我們一個個地顯現在紙上。」這是屬於曾培堯家獨有的甜蜜。

[左頁左上圖]
曾培堯,〈人物素描〉,
1961,炭精筆、紙,
27×19cm。

[左頁右上圖]
曾培堯,〈人物素描〉,
1961,炭精筆、紙,
27×19cm。

[左頁下圖]
曾培堯,〈赤崁樓(二)〉,
1956,水彩、紙,
28×39.2cm。

1953年至1954年間，曾培堯最初接觸郭柏川及加入南美會，是藝術創作的轉向時期。他繼續苦練素描，仍然維持具象卻逐漸轉向，曾培堯稱之為「主觀表現具象時期」，他曾表示：「由於離開平靜悠閑的鄉村，回到臺南市過著繁忙的緊張生活，在這時期所作的作品，大半是由客觀的素描逐漸轉換為應用變形，誇張等的形式。並改用較粗的筆觸和深沉的色澤來表達內心深處的主觀形象和探求物體的實質。這時期所作的小巷街尾，古老房舍和小市民生活的水彩、油畫等都力求畫面的堅牢構成並應用多元的觀點來變形」，「作品裡所反映的已不再僅是外在形象，而是對物象本質的思維和異常興奮與深刻的感覺所達成的一種具現。我企求物象的存在感並追求藝術內面性的熾烈感情。」藝術內在性的熾熱情感，使得畫面物象誇張變形、色彩強烈、線條粗獷，因為真相不再存於外在形象，如何透過藝術直指內心，才能直探內在的真相，致使南臺灣的現代畫有別於北部主流而獨具特色。

曾培堯，〈洋房〉
（又名〈府城〉），
1957，油蠟筆、紙，
25×30.4cm。

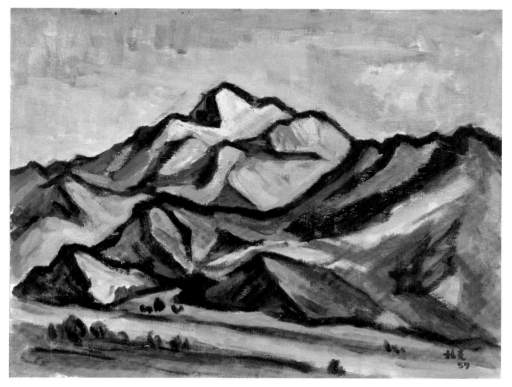

曾培堯，〈旗山〉，
1959，油彩、畫布，
41×53cm。

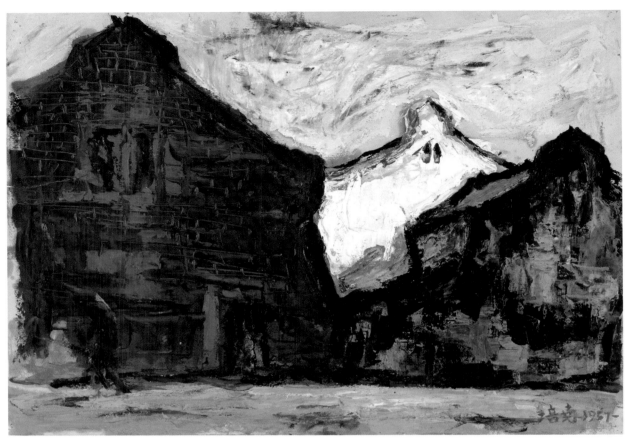

曾培堯，
〈府城一角，後壁〉，
1957，油彩、紙，
39.6×54.4cm。

抽象表現風格的轉向

　　曾培堯於1955年後，創作風格從具象轉向抽象，精心構成的畫面中，有更廣更深的豐富意涵，所關懷的面向，由外而內、由形象而心象，他自述道：「1955年是我風格變換最大的一年，因十年來對於形象真實的探索和物象內部真理的追求，我領悟到造形的真義，那是心眼所視的內面世界。」他稱1955年至1961年的創作生涯，是為轉入「抽象表現時期」，他表示在這段期間：

　　　開始是依主觀所視的形象作各種變形變色的嘗試，並逐漸擺脫物象的摹擬，注重物體所含的內在精神表現，使自然的可視姿態主體化。

　　　接著就試以點、色、面、線條的律動性，在畫面上做出交響樂般的表

現。我以不調和音
律的構造，力求傳
遞非言語所能說明
的，自我的，主觀
的，幻夢的境界，
並以強烈對比的色
彩，來試圖表達一
種悲壯、憤怒、溫
情及低沉等精神狀
態。借（按：藉）
這些表現我想闡明
宇宙和人生對我的
某種啟示。

作品先進行區域性
的分割（作品〈古都一
角〉）；逐漸省略細節僅
粗略存留大面積的塊面，
每一個大塊面作同一色
調保留筆觸的塗布，筆
觸的保留使相同色調之

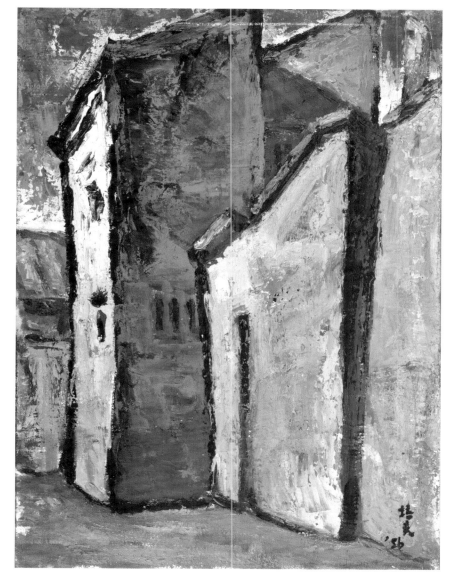

曾培堯，〈胡同臺南〉，
1956，油彩、畫布，
45.5×33.4cm。

中仍有肌理的變化（作品〈胡同臺南〉、〈古巷臺南〉、〈府城一角，後
壁〉、〈紅樓〉）；每一塊面之相同色調，不是單色單層薄弱的平塗，而
是多色多層厚重的堆疊（作品〈古屋〉(P.50上圖)、〈教堂〉(P.50下圖)）；粗黑
的輪廓線條，從原本的依附形體逐漸獨立而脫離形體（作品〈鵝鑾鼻燈
塔〉(P.51)、〈鹿港〉、〈旗山〉(P.47下圖)、〈恆春〉(P.52上圖)）；就如同蒙德利
安（Piet Mondrian）簡化樹木結構而達至完全的抽象構成，當輪廓線條完
全脫離形體而獨立，線條變成藝術表現的主要來源，畫面也進入完全抽

[右頁圖]
曾培堯，〈鵝鑾鼻燈塔〉，
1959，油彩、畫布，
45.5×37.9cm。

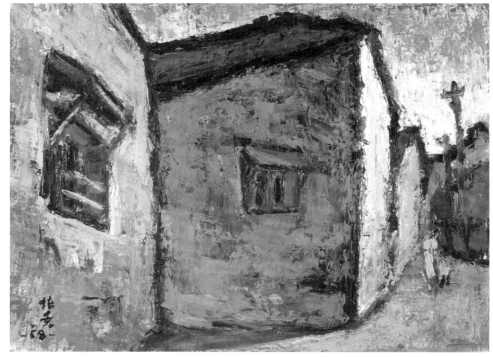

曾培堯，〈古屋〉，
1958，油彩、木板，
24.5×33cm。

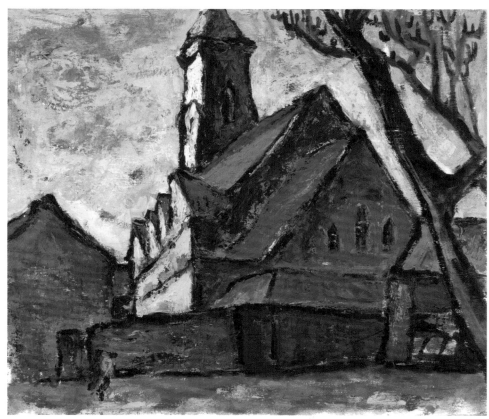

曾培堯，〈教堂〉，
1958，油彩、木板，
45.5×53cm。

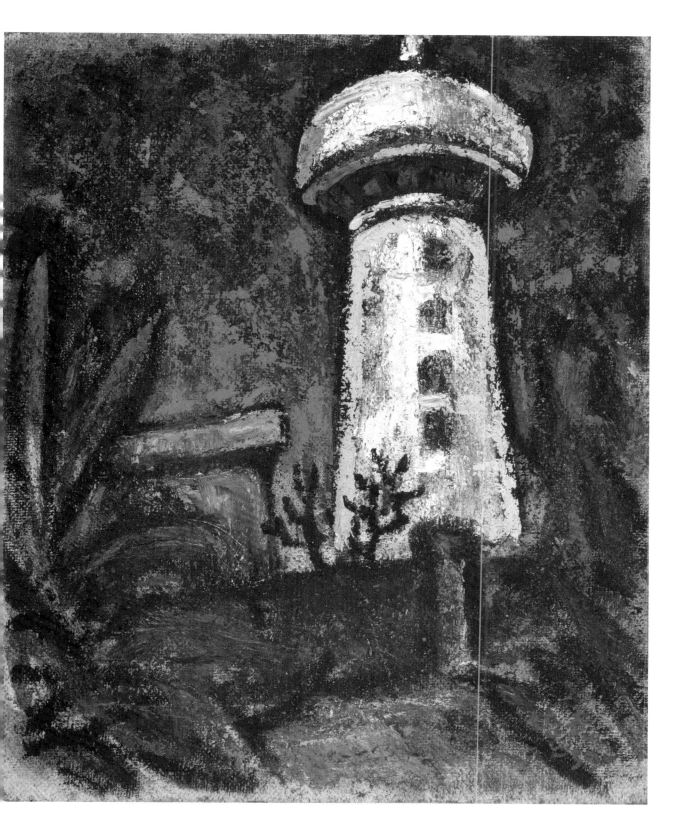

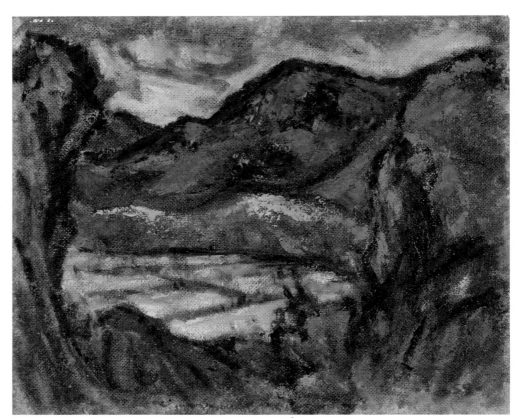

曾培堯，〈恆春〉，
1959，油彩、畫布，
尺寸未詳。

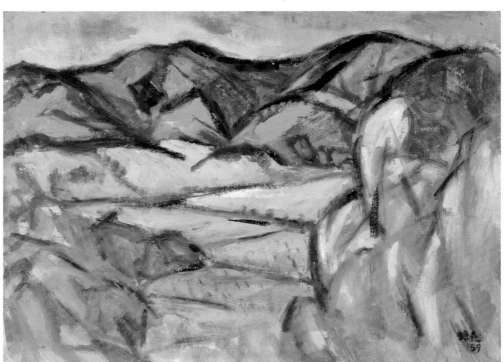

曾培堯，〈車城山景〉，
1959，油彩、畫布，
尺寸未詳。

象的境界（作品〈車城山景〉、〈海音〉、〈生成〉（P.54上圖））；最後回到了繪畫的基本元素，那是色彩作用下的點線面構成，所關注的思考點也回到萬物的初始源頭，那是「生命」。1960年作品〈生命初成〉（P.54下圖）為往後發展出的「生命」系列，初試啼聲。

　　曾培堯的藝術創作已不再停留於物象造形的掌握，這個階段，他要透過畫作「表達」無形的各種情緒或精神狀態，他想將他從宇宙或人生獲得的啟示「表達」出來，「表達」在藝術創作中，使原本不可見的無形變成可見的有形。繪畫之異於文字，自有其別於文字敘述所無法達致的藝術樣態，轉向抽象的繪畫，或許更雷同於無視覺形象的音樂，那是無需訴諸言說就

曾培堯，〈海音〉，1960，油彩、紙，52.6×37.8cm。

能真切傳達與感知的藝術境界。因此曾培堯所轉向的抽象畫，就不僅僅是符號圖案化的挪移並置，也不僅僅是將有形的外在形象概約化、或是省略細節地簡化、或是變形設計後的幾何化而已。他企圖追求的是自我的、主觀的、幻夢境界的、內心意識與情緒的精神狀態，並從精神狀態中獲得啟示。這是在抽象之後還要有的表現，而表現所涉及的不是技巧的要弄，而是不拐彎抹角、不迂迴繞境，由衷誠懇地表現出最真實的情感或思想。他剖析自己於此時期的創作：「我以不調和音律的構造，力求傳遞非語言所能說明的，自我的，主觀的，幻夢的境界，並以強烈對比的色彩，來試圖表達一種悲壯、憤怒、溫情及低沉等精神狀態。」

曾培堯，〈生命之初〉
（二連作），1963，
油彩、畫布，130×194cm。

1960年代襲捲全臺的現代藝術風潮（即指臺灣現代畫運動，P.56關鍵詞），其中類似曾培堯藝術創作之形式，乃將創新的表現反應在藝術觀的思想超越，有人將曾培堯的作品歸類為引自精神分析學之「超現實主義」（Surrealism）或來自美國的「抽象表現主義」（Abstract Expressionism）。

然而作為「東方畫會」成員之一的蕭勤曾說明：「『龐圖』藝術運動強調『觀念的純粹性』及創作的理由，在於了解在『無限』中之『有限』的條件，其思想的現實性及對生命真諦之頓悟。」顯示現代藝術之現代性在此出現一大轉折，蕭勤的藝術創作態度已經從較早跟隨李仲生的直覺式自然流瀉，轉而向精神性哲學意涵的觀念探討。蕭勤從之前符號形式層面的運用，轉而蛻變為「非定形藝術」（Art Informal），進入到佛學、禪宗、密宗、印度曼陀羅乃至宇宙能量的心靈世界。

[左頁上圖]
曾培堯，〈生成〉，1960，
油蠟筆、紙，37.8×52.6cm。

[左頁下圖]
曾培堯，〈生命初成〉，
1960，油彩、油蠟筆、紙板，
53×70cm。

郭柏川寫於1962年7月而收錄在《曾培堯畫集1945-1989》，提出對曾培堯畫作的看法：「在今日氾濫著類似抽象作品之時，他的作品有特殊獨到的風格，並且提出了一個問題，那就是如何在作品裡表現出傳統民族特性，而不受傳統的束縛，不抄襲傳統形式的外表，求傳統藝術所包含的意境……。」曾培堯藝術創作歷程，最終以佛學哲思討論「生命」問題為核心，佛學哲思於是成了郭柏川眼中的傳統民族特性，此佛學哲思表面上和蕭勤似是

【關鍵詞】臺灣現代畫運動

臺灣現代畫運動主流以抽象為畫面型態，主力之一的「東方畫會」旗下成員焦士太，在〈中國前衛繪畫的先驅──李仲生〉一文中曾分析現代藝術導師李仲生的作品，指出其得力於佛洛伊德（Sigmund Freud）潛意識學說之藝術思想，再注入老莊形上哲學，於超現實主義的支撐下，以直覺性的行動繪畫（Action Painting）使所繪抽象畫具有「非文學性、非敘事性、非主題性」的特質。

而同為李仲生之學生、自第1屆「東方畫展」起連續十五年將所屬成員作品引介至歐洲展出的蕭勤，於1961年8月21日與友人義大利籍畫家安東尼歐・卡爾代拉拉（Antonio Calderara）、日籍雕刻家吾妻兼治郎共同成立「龐圖」（Punto）組織，實踐為「龐圖」藝術運動。繼「龐圖」藝術運動之後，蕭勤再於1977年發起「太陽」（Surya）藝術運動、1989年發起「炁」（Shakti）藝術運動。「龐圖」乃義大利文「點」的音譯，「點」是一切初始的開端，亦是一切歸向之終結。

[左頁上圖]
1976年，蕭勤於米蘭畫室作畫時留影。圖片來源：藝術家出版社提供。

[左頁下圖]
曾培堯，〈生命633無象〉，1963，油彩、畫布，162×130cm。

曾培堯，
〈生命－6328〉，1963，
木刻版畫，39×27cm。

殊途同歸，然細究兩者實則存在根本上的差異。蕭勤乃立身於外對心靈
世界進行對象性的理解，而曾培堯則進入到自我生命的內在，進行體驗
性的切身之悟。兩者一外一內、一客觀一主觀、一對象性一體驗性，不
僅在藝術創作形式乃至藝術觀念思維，都存在著極大差異。

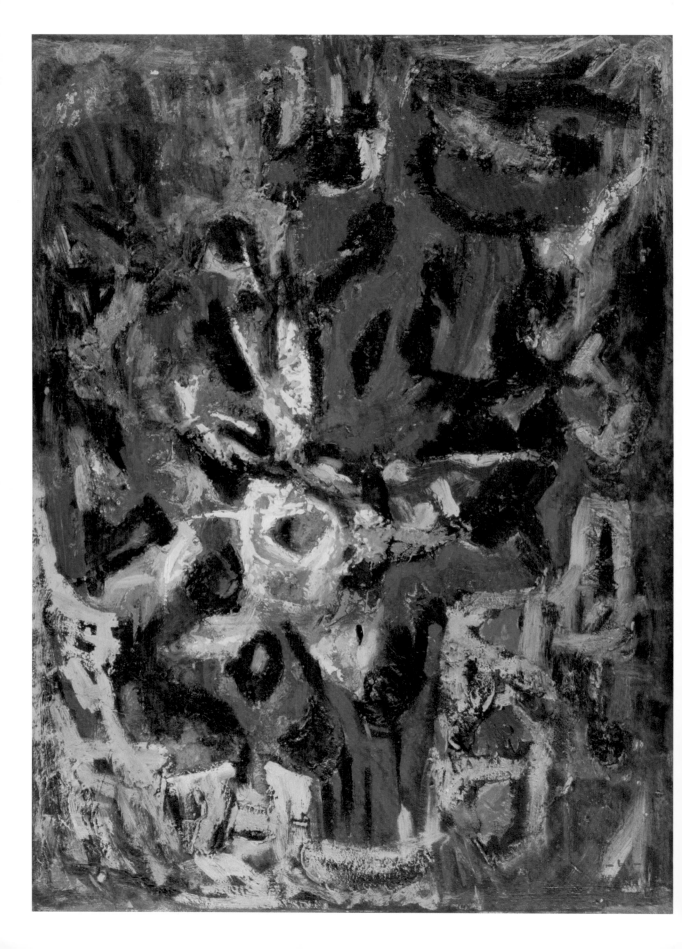

3.

藝術創作探索生命根源

1960年代曾培堯結識顧獻樑等多位國內外藝術理論家，藝術哲論的思辯受到啟發，主動創辦「自由美術協會」、「十畫會聯誼會」、「南部現代美術會」，也反思藝術創作，將所關懷的重心回到切乎自身也切乎每個人、切乎自然大地運行的本質問題，遂而開展出「生命」系列。曾培堯以藝術創作思及「生命」，最初階段是1962年至1964年「探索生命根源時期」，作品傳達出生命從無到有震撼人心的感動。從事創作之外，曾培堯也透過電臺或書刊發表，傳播他的藝術思想。

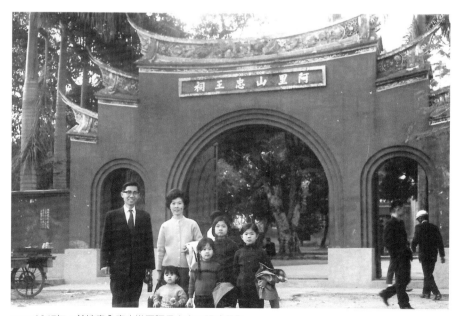

[本頁圖] 1967年，曾培堯全家出遊至阿里山忠王祠時留影。
[左頁圖] 曾培堯，〈咒符〉（局部），1961，油彩、畫布，72.5×53cm。

點燃藝術哲論的思辯

　　五月畫會、東方畫會及延伸而出的龐圖運動，為臺灣藝壇帶來不小刺激，從單一材料到多材料的異材質混搭實驗、從平面繪畫到立體物象再到空間裝置：「大臺北畫派1966秋展」（1966，黃華成於1967年發表〈大臺北畫派宣言〉）、「UP展」（1967）、「圖圖畫會」（1967-1970）、「畫外畫會」（1967-1971）等。這裡，原本作為繪畫表現的材料（material）退而居次，成為傳遞畫作意義的媒介（medium），「畫外畫會」當時就宣稱：「藝術的本質乃在於繪畫形式以外之所有創造觀念」，「形式之外……的觀念才是藝術創作真正的本質核心。」

　　當時，常被藝術史學者劃歸為臺灣低限主義的有李元佳和林壽宇。李元佳為東方畫會成員，1959年首先提出「點」的創作概念，並以此於1961年參與蕭勤的「龐圖展」。「龐圖」的義大利文為「點」之意，而「點」之於李元佳則為「All and Nothing」，集「所有」與「無」於一點。

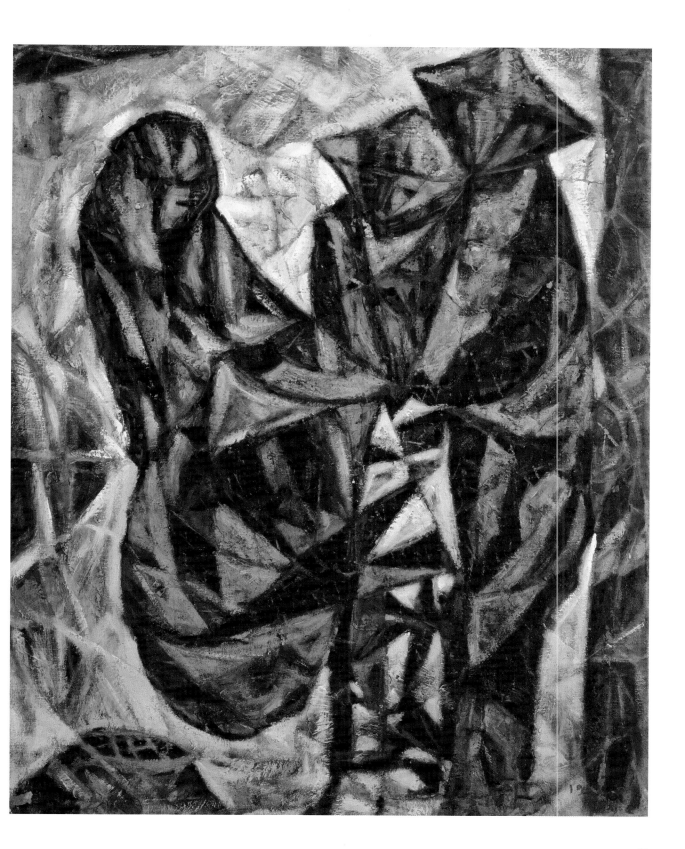

而1955年留學英國的林壽宇，1960年代則開始進行「白」的思維創作：在白色畫布上覆蓋另一層白色，在白色顏料的厚薄變化中繪製精細線條，或以方或圓的幾何圖形分割畫面。

東方畫會、五月畫會成員於1960年代中後期相繼出國，1971年臺灣退出聯合國、再加上接二連三的外交失利，促使藝術家們回望鄉土，看似被「鄉土運動」取代了的現代化藝術潮流，其實隱伏而動，最後有1980年代現代藝術的復歸而蛻變成跨域的複合藝術。以1966年第1屆「現代藝術季」於臺北火車站附近的中美文經協會舉辦為例，其藝術型態跨越了文學、音樂、美術和電影，也包括平面廣告設計，發起者為藝術家李錫奇、秦松等人，至於1967年的「不定形展」（Free Form），受到「達達」（Dada）影響，大量取用來自現實生活物件的現成物（Ready-made），像是賭具、畚箕、水桶、座椅等，模糊藝術與現實生活之間的界線，藝術的神聖性脈絡受到嚴重挑戰。

1960至1970年代臺灣藝術在抽象之後，現代藝術呈現出「即將」進入1980年代帶有哲論思辯的各種樣態，曾培堯在臺南，雖非置身臺北現代藝術潮流的中心，卻也因著與藝友的往來交遊而在藝術概念有所啟

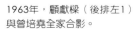
1963年，顧獻樑（後排左1）與曾培堯全家合影。

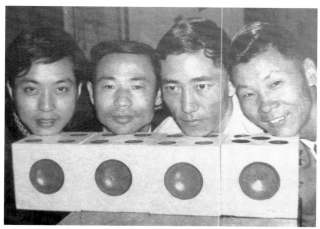

發。1960年起，曾培堯結識藝術評論家顧獻樑（1914-1979），選修其在臺灣省立成功大學開設之中外美術史相關課程，後來又陸續和美國耶魯大學美術系William Bailey、Neil Welliver、日本「形象派美術協會」會長福山進、美國「國際美術協會」會長史密斯（W. Smith）、瑞典作家Seven等交往，交往過程中，藝術哲論的思辯受到啟發。其中尤以與顧獻樑的交往最為密切，顧獻樑對曾培堯條理不紊的思維邏輯很是讚賞，藝術領域的照應和支持之外，也像家人般關心他的家庭起居，曾培堯四女鈺涓就曾聽家人回憶說：「小時候顧教授常來家裡探訪，總是不忘帶禮物，是我們的聖誕老公公……」顯現兩人之間交往之密切。

顧獻樑為臺灣留美學人，時任聯合國國際文藝中心評議委員兼亞洲代表，1959年自美返臺，應教育部聘任為藝術教育顧問。非常支持臺灣現代藝術發展的顧獻樑，開設藝術講座巡迴全臺各大專院校，獲得廣大的迴響，對臺灣現代藝術發展有推波助瀾之功。他更積極號召畫家團體，鼓勵集

曾培堯，〈逢飄萍轉〉，1960，油畫、砂、石膏、膠、畫布，尺寸未詳。

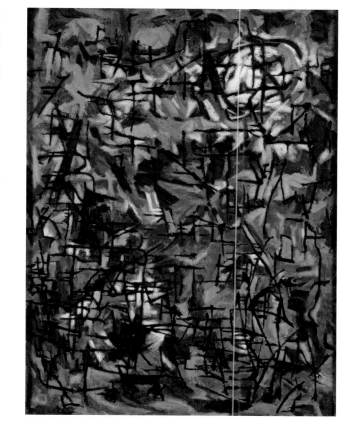

合眾人之力成立組織，可以更有效力地推動現代藝術，倡議成立「中國現代藝術中心」，最終因故未能完成。曾培堯似是受到顧獻樑精神的鼓舞，1964年他與黃朝湖、陳英傑、劉生容、柯錫杰、許武勇、莊世和、鄭世璠成立「自由美術協會」（簡稱「自由美協」），並每年參加年展（1964-1967）。自由美協於臺灣省立博物館（今國立臺灣博物館）召開「十畫會聯誼會」，參與的畫會團體包括：五月畫會、東方畫會、現代版畫會、長風畫會、今日畫會、南聯畫會、年代畫會、心象畫會、自由美協、集象畫會，是繼中國現代藝術中心之後所形成的一次現代藝術大結合。1968年曾培堯再與劉文三、李朝進、莊世和創辦「南部現代美術會」，每年舉辦「南部現代美展」、現代文藝季講座及討論會（1968-1989）。莊世和的創作以立體主義（Cubism）出發，進而發展出物件於畫面的區塊拼貼（Collage）；李朝進以銅焊作畫，組合銅片、焊接、油

1964年，曾培堯（後排右1）與自由美術協會成員合影。前排右起：許武勇、陳庭詩、黃朝湖、佚名、劉生容。

彩，跨越金屬雕塑與平面繪畫；劉文三從臺灣在地的民俗神話切入，作品直接貼近臺灣人的現實生活，無論是自由美協亦或是南部現代美術會，曾培堯與其共同組成的成員，無論是地域上或是創作風格、藝術觀念上，都明顯具有非北部主流的獨特色彩。

曾培堯用功於畫業，專心於藝術哲論的思辯，表面上在臺南過的日子平靜無波，仍然每天「日出而作、日落而息」，早上帶著便當到西門路畫室閉門創作八小時，晚上回家吃晚餐兼看新聞，隨即進書房讀書整理資料，日復一日。然而，主動運轉的思想一經點燃，將不再止息，他將思想的運轉化為藝術創作，澎湃洶湧，作品逐漸浮上檯面，並走出臺灣，迎向世界，1962年於國立臺灣藝術館舉辦首次個展、參展首屆西貢國際美展；1963年參展第7屆巴西聖保羅國際雙年展；1964年於東京都美術館參展中日美術交流展；1965年參展義大利羅馬現代藝展。

回到生命存在的原點

自1960年代以來，臺灣藝術的現代化發展促使複合藝術成為普遍時

尚，當主流藝術家們正圍繞著媒材形式的變化，而賦予其創作以東西文化交融的冠冕之時，曾培堯反躬自省，返回到切乎自身也切乎每個人、切乎自然大地運行的本質問題，遂而開展出「生命」系列。「生命」系列是曾培堯往後之藝術創作，反覆思索、唯一心繫之關懷，而直至人生終結。

自幼喜愛繪畫而在戰亂避居鄉下期間，親炙大自然對景寫生，曾培堯觀察到動植物的生長、相互之間連動的關係，他思及細胞繁殖、生命孕育的奧妙，「我常常自問，我們為何而生？生命的真意如何？」這是一個吸引人，讓人不得不深入探究的謎題，想得到解答卻不容易。他表示：「自1945年從事繪畫工作後，我一直想把它以繪畫語言表達出來，但因為沒有適當的創意，而一直隱藏在我心靈深處。」

曾培堯的藝術創作生涯於1962年是極為關鍵的轉捩點，「那一年我第一次觀賞來我國表演的現代舞──美國黑人愛琳歌舞團。」就在距開始畫事的十七年後，觀賞到美國黑人現代舞的演出，那是曾培堯第一次，深深地被舞者的舞蹈韻律所震懾感動，舞踏的動作是那麼簡單，看似機械性的規律卻汩汩流瀉厚實動人的生命力。已埋藏內心多時的對生命的疑問就在剎那間迸發，就在美國黑人現代舞的舞蹈中再次被召喚，「我深深地被他們那種以舞踏的形式──簡單的動作，火焰般的韻律來描寫生命的神祕所感動，因此才開始以『生命』為題，探索藝術的真諦，追求生命的真理。」從此，揭開對「生命」議題鍥而不捨的叩問，將探問的所得反映在往後的藝術創作之中，「生命」議題成為他畢生的沉思，「生命」系列成為往後藝術創作的唯一追求。

「生命」系列的第一階段是1962年至1964年「探索生命根源時期」，曾培堯曾為文描述這一階段他的創作：「主要是以一種強有力而充滿著溢出張力的結構和不協調韻律，來捕捉現實感受並從內在的思維和真實表現自我靈視世界。同時以帶有動勢的大筆觸和自由揮刷，濃厚粗獷的黑色線條，火焰熔岩般的色流蘊蓄著抗拒的力量，表達悲天憫人的情感。而更以強韌粗獷，雄渾氣魄的畫面，火光閃耀的熾熱色調來描

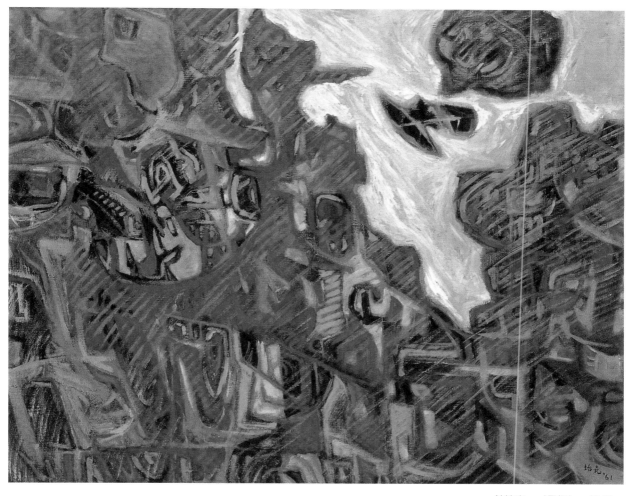

繪出無盡的複雜的宇宙，那些似在顫動的原初形象，內蘊著生命的根源。」

　　1962年創作的幾件作品〈淨土〉、〈震顫〉(P.69)、〈逡巡〉(P.70)（猶疑不前的樣子，形容極短暫的時間），尤其〈淨土〉(P.68)等作品名稱已見出有佛學思維。這段時期的作品畫面，時常出現狂暴粗獷的線條，展現快速運動的過程，運動涉及的是位移和時間的交互作用，時間以制約的間隔延展，在此時間間隔之中，位移距離遠即是快，位移距離近即是慢，遠近快慢的更迭交錯，生成運動的千變萬化。〈震顫〉展現猶如心臟跳動的急促、〈逡巡〉出現猶疑佇足的停留、〈狂奔〉大筆觸揮動產

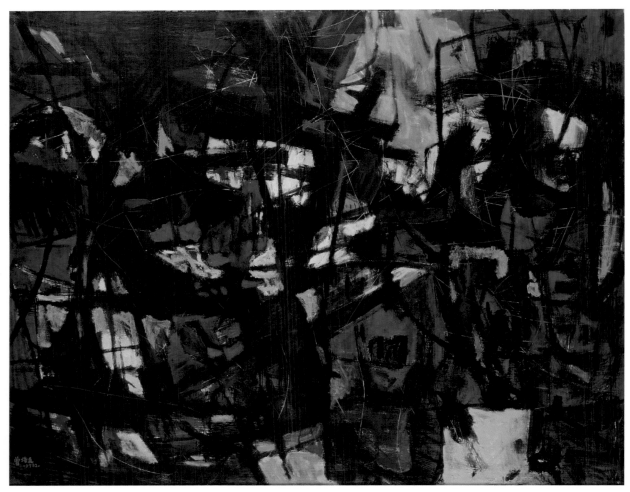

曾培堯，〈淨土〉，1962，
油彩、畫布，130×162cm。

[右頁圖]
曾培堯，〈震顫〉，1962，
油彩、畫布，尺寸未詳。

生的飛白，像是奔馳一閃而過視覺暫留所遺存的身影、〈春雨〉（P.71上圖）的動，是寒冬黑夜如冰裂般碎化，萬物即將萌發的黎明。

　　1963年的作品〈生命633無象〉、〈生命之初〉、〈生命──6311〉、〈生命──6312〉、〈期待〉、〈生命──6314〉、〈生命──6319〉、〈生命──6322〉、〈生命──6324〉（P.71下圖）、〈生命──6327〉、〈生命──6328〉、〈生命──6329〉直接以「生命」為名，是「生命」系列正式登堂的開始。曾培堯同時也嘗試木刻版畫的創作，如〈生命──6311〉、〈期待〉、〈生命──6314〉、〈生命──6319〉、〈生命──6322〉、〈生命──6327〉，木刻版畫刻版的過程，落刀克服木板纖維逆勢而來的阻力，就像是人生所遭遇

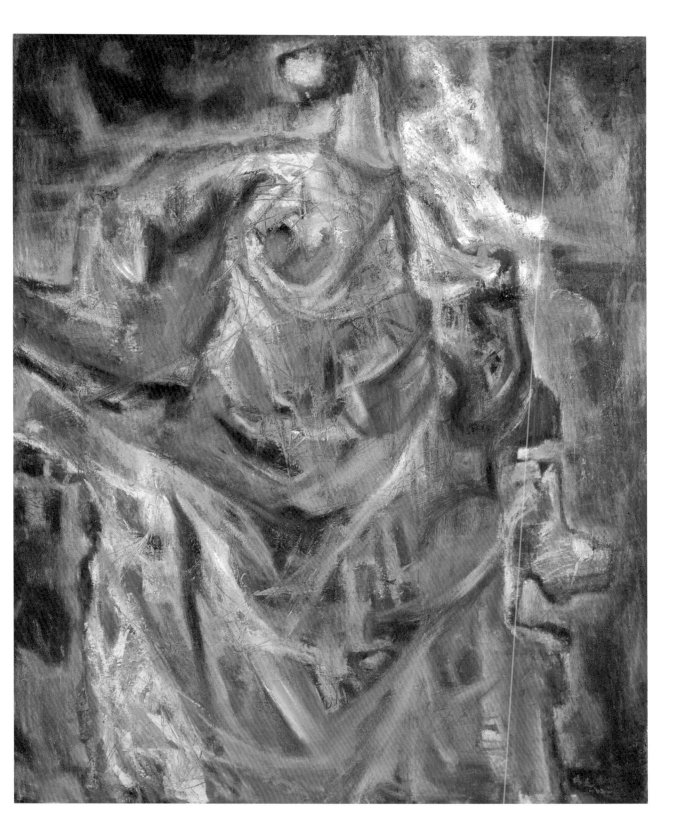

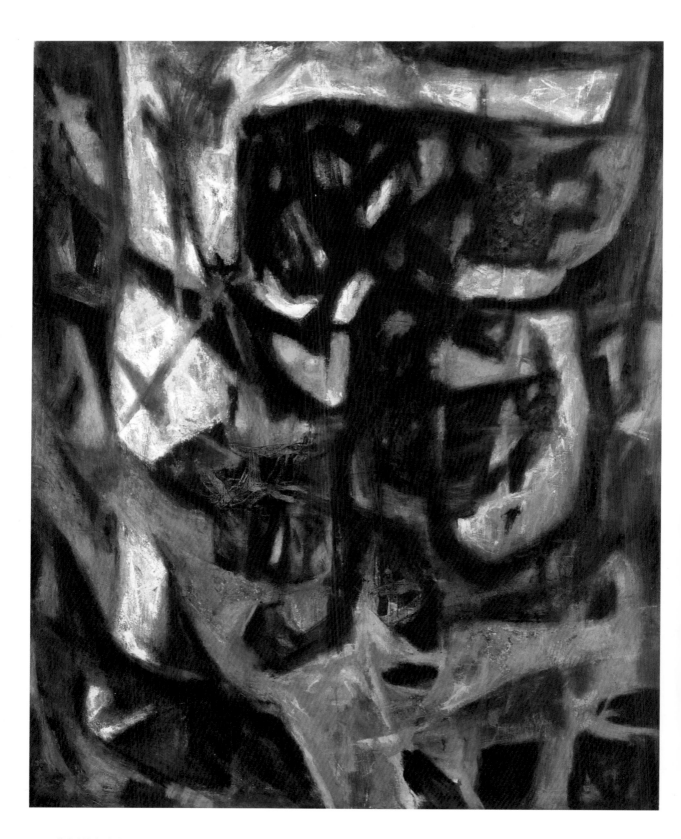

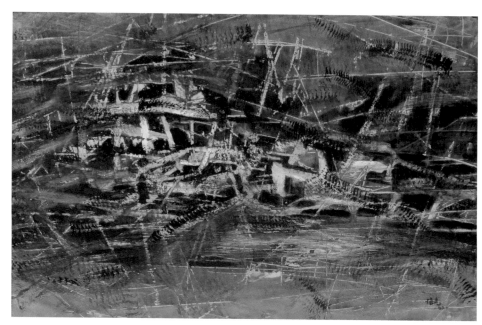

曾培堯，〈逡巡〉，1962，
油彩、畫布，尺寸未詳。

曾培堯，〈春雨〉，1962，
水彩、紙，55×79cm。

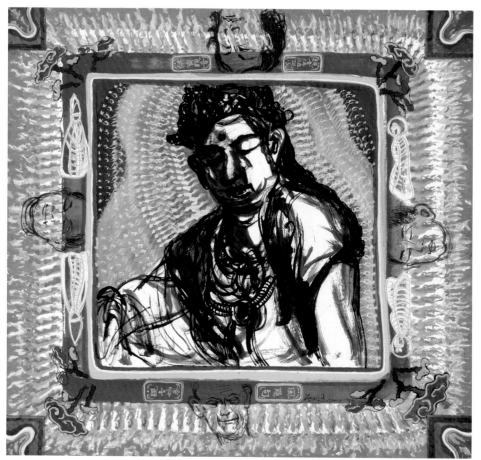

曾培堯，〈生命──6324〉，
1963，木刻版畫，
27×39cm。

【 曾培堯「生命」系列的木刻版畫 】

1963年開啟「生命」系列的同時，曾培堯即嘗試以木刻版畫切入生命體驗，總計一生共創作有六十六件。他直接以「生命」為作品命名，畫面沒有具體形象的投射，就在刀起刀落對抗木紋而生成的抽象線條構成中，強烈地傳達出生命力量的堅韌。

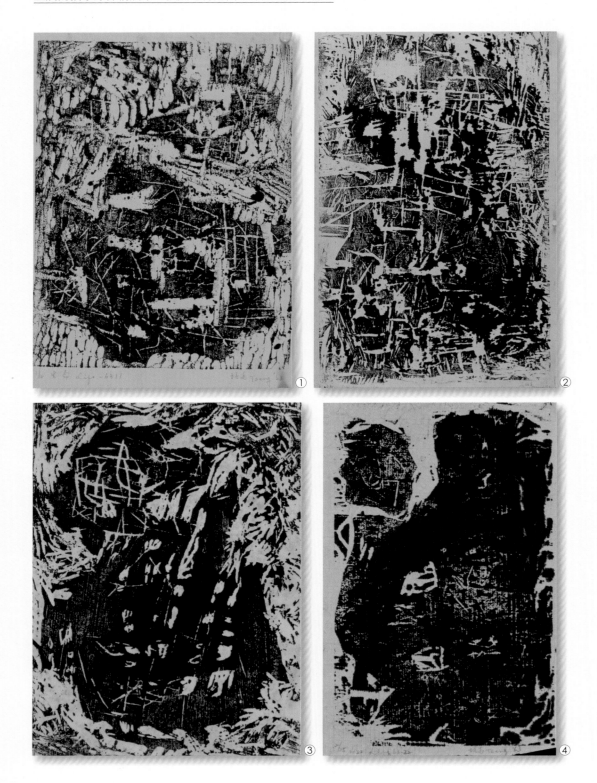

① 曾培堯，〈生命──6311〉，1963，
　木刻版畫，29.2×22.2cm。
② 曾培堯，〈生命──6312〉，1963，
　木刻版畫，67×43cm。
③ 曾培堯，〈生命──6314〉，1963，
　木刻版畫，29×22cm。
④ 曾培堯，〈生命──6322〉，1963，
　木刻版畫，26×17cm。

⑤ 曾培堯，〈期待〉，1963，
　木刻版畫，57.2×22.2cm。
⑥ 曾培堯，〈生命──6327〉，1963，
　木刻版畫，54×19cm。
⑦ 曾培堯，〈生命──6319〉，1963，
　木刻版畫，27×78cm。
⑧ 曾培堯，〈生命──6329〉，1963，
　木刻版畫，13×40cm。

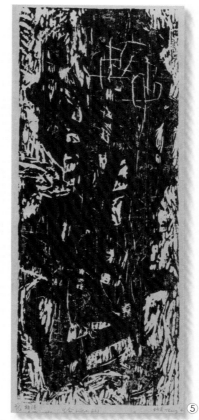
⑤

⑥

⑦

⑧

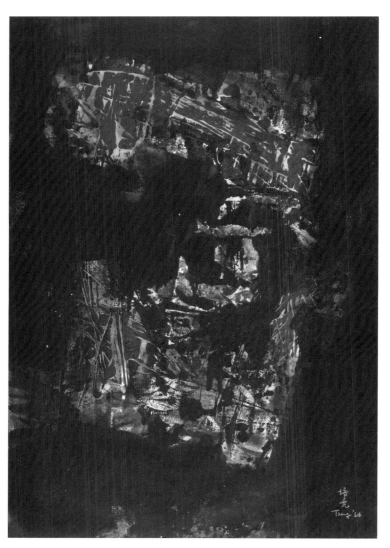

曾培堯，〈元宵〉，1964，
油彩、紙，79×55cm。

[右頁圖]
曾培堯，〈永恆〉，1964，
油彩、紙，79×55cm。

的艱難橫阻，面對時無他，只有用力落刀、起刀克服而已。版印遺留的木紋，不是瑕疵而是人生精彩的風景。版印墨漬的凝固與水墨墨汁的流動，營造出生命的紋理、滄桑的痕跡。

萬事萬物總有個開端，生命如何而能從不存在到存在？生命的根源如何開始？像是〈生命之初〉猶如宇宙洪荒之始，原初的混沌中不明所以地隨機碰撞，激起交互反應的火花，猶如熔岩衝破幽暗，終於無機物躍進變成有機物而有了血色，這個世界出現了有溫度的生命。生命的誕生是從無到有的過程，生命誕生之前無有形象，是謂「無象」，然而正因為無象，所以存有各種難以預期的可能，〈生命633無象〉（P.56下圖）團黑堆疊的多重層次，挾帶藍色、綠色於其中暗藏生機；磚紅色環伺的背景，其生命勃發的可能蠢蠢欲動。1964年的創作〈生命──6454〉、〈叢林〉、〈烈〉、〈擁〉、〈永恆〉、〈盼〉、〈元宵〉、〈衢〉（到處通達的道路，形容為分歧的）、〈自然與人之間〉、〈憧〉、〈繫念〉、〈繭〉、〈春曦〉、〈曼麗〉、〈思想家〉、〈震撼〉、〈綠野〉、〈鼎〉、〈修行〉、〈迴〉、〈圓求〉，看得出曾培堯往返徘徊的思想尚難定著，以強力的筆觸、強烈對比的炙熱色流、誇張的結構與不協調的韻律來捕捉現實感，表現自我靈視的世界。那些似在顫動的原初形象，內蘊著生命的根源。

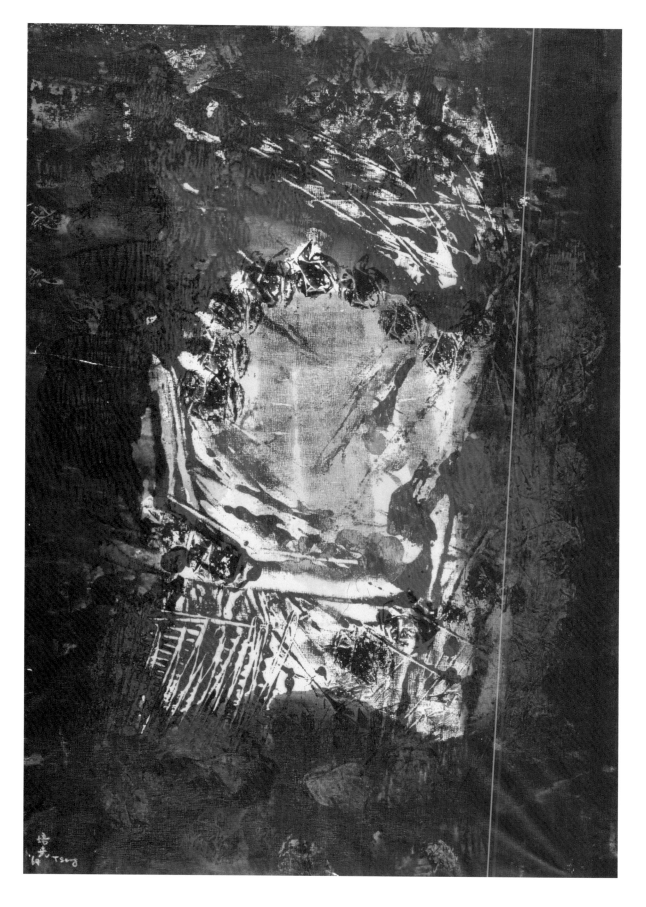

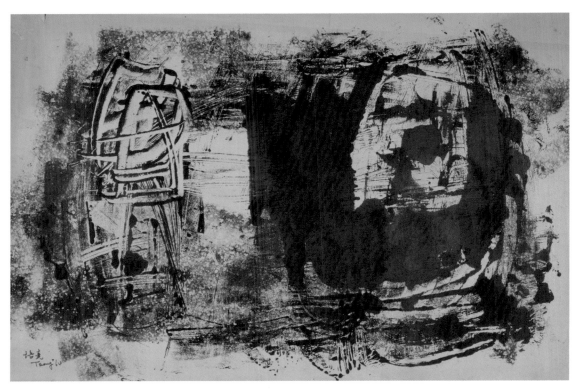

曾培堯，〈自然與人之間〉，1964，墨紙、油彩，55×79cm。

曾培堯，〈憧〉，1964，油彩、紙，79×55cm。

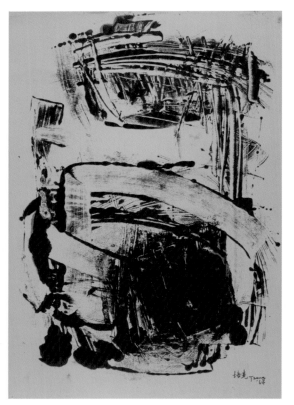

曾培堯，〈繫念〉，1964，油彩、紙，79×55cm。

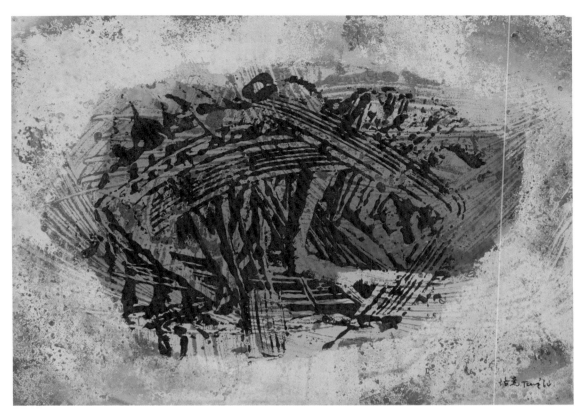

曾培堯，〈繭〉，1964，油彩、紙，40×54cm。

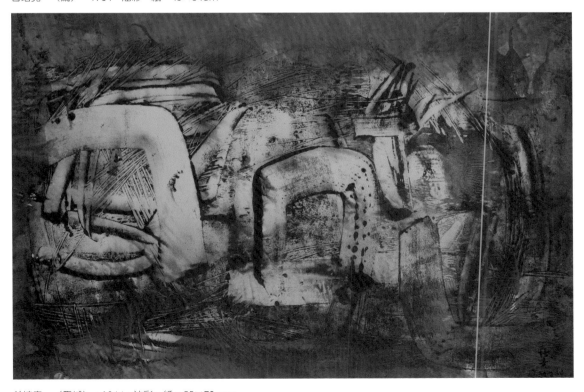

曾培堯，〈震撼〉，1964，油彩、紙，55×79cm。

曾培堯，〈叢林〉，1964，油彩、紙，54×40cm。

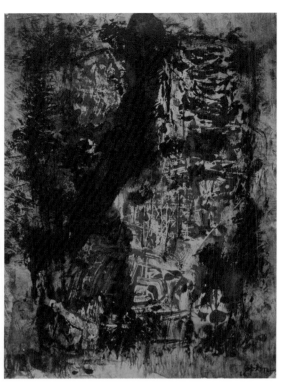

曾培堯，〈烈〉，1964，油彩、紙，54×40cm。

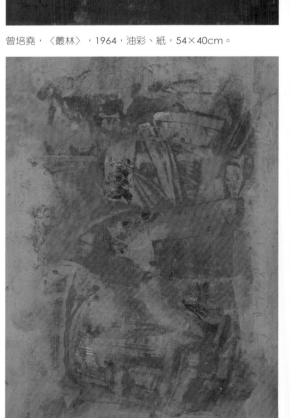

曾培堯，〈春曦〉，1964，媒材未詳，尺寸未詳。

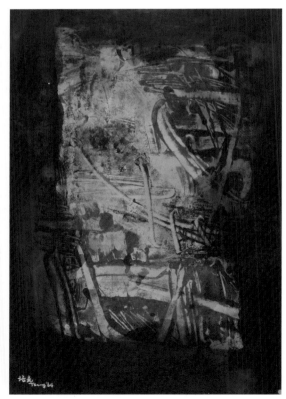

曾培堯，〈曼麗〉，1964，油彩、紙，79×55cm。

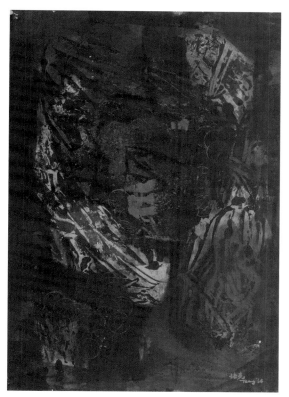

曾培堯，〈盼〉，1964，油彩、紙，79×55cm。

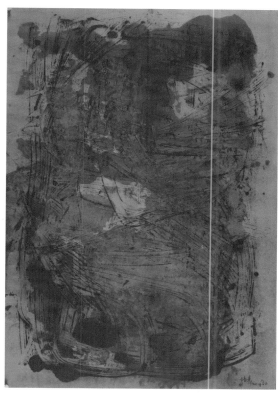

曾培堯，〈衢〉，1964，油彩、紙，110×79cm。

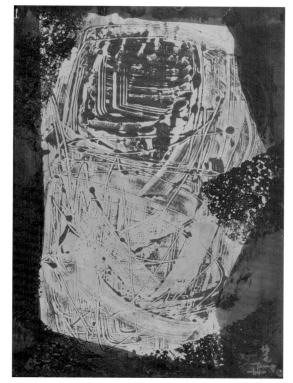

曾培堯，〈修行〉，1964，油彩、紙，54×39cm。

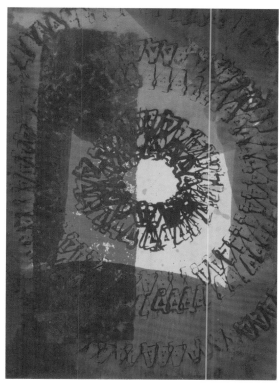

曾培堯，〈圓求〉，1964，油彩、畫布，54×39cm。

[右頁上圖]
1977年，曾培堯前往臺南美國新聞處參觀第9屆世代畫展。

[右頁中圖]
1977年，曾培堯於第9屆世代畫展現場留影。

[右頁下圖]
1987年，曾培堯（右）與歐豪年合影。

1970年，曾培堯於臺南社會教育館舉辦個展。

筆，不只用來畫畫

　　自1962年起，曾培堯即應邀在「國立教育電臺」主講「現代美術欣賞」專題，透過電臺節目，不但講述其所知之現代美術相關藝術家及其作品、藝術理論的知識，也將所進行的評析與論證、理念，透過電臺廣為傳播。1967至1976年間，則主持中廣臺南臺藝文節目，節目中他講授藝術歷史的發展、介紹正發生中的藝術潮流、專訪藝術家與之對談，並分享創作的經驗與思維。為準備電臺主持節目，曾培堯做了充分的準備，仔細寫下每次節目中所要談及的主題和內容綱要，以及全文。

　　南部的許多藝術從業者及藝術相關科系的學生，都會收聽曾培堯的節目，從中獲得藝術新訊息也增長藝術相關知識，同時也啟發對藝術有新的理解。自「現代美術欣賞」專題於電臺開設以後，曾培堯便時常受邀至各大專院校或民間機構團體，進行藝術專題的演講，同時也參與不少相關的藝術講座。作為一位藝術家，曾培堯雖仍不停歇地繪畫創作，然而在藝術專題演講的過程中，同時也體認到藝術教育與推廣的重要，文字書寫藉由報紙媒體的宣揚，能普及更多的人。

　　講而優則寫，曾培堯的筆，除了畫畫，也用來寫作。他書寫為數頗豐的文章，發表在類別不一的報刊媒體，因為他英文、日

文的根基很好，有時也翻譯國外藝術理論或藝文消息，終其一生其文章總數達五百多篇，發表在包括《中國時報》、《中華日報》、《臺灣新聞報》、《臺灣時報》、《成功晚報》、《中國晚報》、《藝術家》、《雄獅美術》、《中華文藝》、《海外學人》、《幼獅文藝》等。曾培堯書寫的文章以藝術相關議題為核心，跨越多面向主題：解說媒材畫種的特性，世界或臺灣的藝壇動態，展覽序言或展覽簡介，介紹臺南古蹟的歷史、藝術，中國美術之殷商卜辭，西洋藝術家之葛利哥（El Greco）、提香（Titian）、拉斐爾（Raphael）、維拉斯蓋茲（Diego Velazquez），闡述對幼兒美術的教育理念，剖析政府及工商界支持藝術運動的政策問題，對多位藝術家及其創作進行藝術評論等。透過曾培堯的書寫文章，可窺得臺灣當時藝術環境之大體樣貌。

　　臺灣在1960年代、1970年代的電視或廣播都極少報導藝術，有時較大的藝術新聞甚至被當作社會新聞處理。美術類的平面媒體雜誌以《雄獅美術》（1971年創刊）、《藝術家》（1975年創刊）最重要，其他可能刊載藝術相關訊息或評論的刊物

曾培堯於臺南世代畫會寫生現場發放畫紙時留影。

1975年，曾培堯留影於臺灣電視公司的兒童畫室。

則有《藝壇》、《幼獅文藝》、《文藝復興》、《故宮文物》、《英文漢聲雜誌》、《大學雜誌》、《健康世界》、《中國論壇》、《海外學人》、《鵝湖》、《書評書目》、《中等教育》、《東方雜誌》、《夏潮》等。

因為《雄獅美術》、《藝術家》雜誌的出現，提供藝術書寫的專屬平臺，使藝術論述者有更自主發揮的空間。執筆從事寫作者很多本身就是藝術創作者，畫家、雕塑家或是文學家、詩人，也有藝文新聞記者。經常發表而較廣為人知的有：王秀雄、王拓、何政廣、何恭上、何懷碩、李仲生、李長俊、李賢文、林惺嶽、施翠峰、唐文標、奚淞、席德進、高信疆、尉天驄、張志銘、梁奕焚、莊世和、莊伯和、郭軔、陳輝東、黃朝湖、楚戈、廖修平、廖雪芳、劉其偉、蔣勳、鄭世璠、賴傳鑑、謝里法、顧獻樑等人，當然其中也包括曾培堯。其所作的文章，乃針對藝術議題表達個人所聞、所知及看法。

例如：1960年代討論具象／抽象的「現代畫論爭」、1970年代討論學院／素樸的「鄉土主義運動」使得朱銘、洪通成為炙手可熱的焦點人物。洪通曾入曾培堯畫室，視曾培堯為唯

一的繪畫老師，因此曾培堯寫〈洪通生平略記〉有其較深入的近身觀察。當眾人只見到洪通畫展熱潮所激起的旋風，曾培堯卻無學院訓練傲慢的態度，而以藝術本質的寬闊胸襟與視野，評析洪通的作品：「鳳凰樹葉、英文的商標和臺灣鄉下喜事用的喜紅花等，用油畫顏料貼在畫面上而效果奇佳。」、「家裡附近田野採集不少雞母珠，用強力膠黏在畫面上，排成人的臉孔、花等物象的輪廓，再在其上面塗上各色的彩漆，做成許多幅讓人家覺得新奇的嵌珠畫。」

曾培堯從中看到的是「自立體派、達達主義以來現代美術的一大特色」，他見到洪通畫作的藝術性，讚賞洪通的畫「飽滿了強烈的動感，似乎正有無數的東西在縱橫迴旋的線條裡，色澤裡遨遊著、漫（蔓）延著、發展著；……具備了空間和時間性的因素。」此也顯示，曾培堯讀史讀論練藝練術，卻不役於藝術史論。

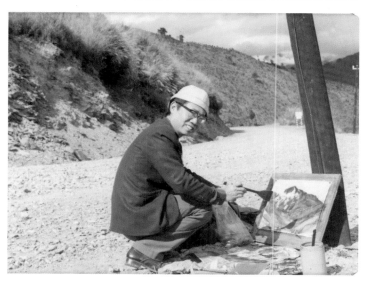

[上圖]
1976年，曾培堯（後排右2）留影於洪通（前排中）接受訪問現場。

[中圖]
1977年，曾培堯留影於南橫公路。

[下圖]
1977年，曾培堯前往天池寫生時留影。

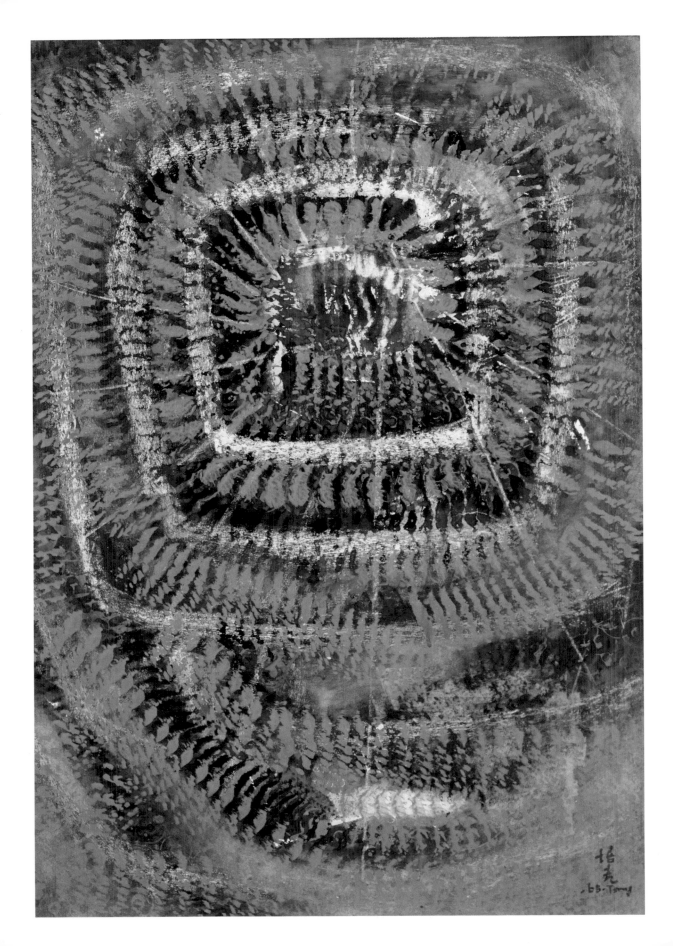

4.
深思生命過程的存在意義

藝術家，一如科學家，抱持著研究的精神進行著思索與實驗。曾培堯的藝術創作，不囿於單一媒材，而是隨當下創作的需要而使用，有異質媒材同畫並用的新嘗試。「生命」系列以探索生命根源為開端，繼續深思生命孕育的過程乃在於連鎖效應，因而進入到第二階段──1965年至1966年的「追求生命繁殖與連鎖時期」。當生命產生了，當生命開展了，生命如何得以繼續存在？而藝術生命又是如何繁殖？如何永恆？1967年至1968年第三階段的「邁進生命永恆時期」，曾培堯深思著生命過程的存在意義。

[本頁圖]
1964年，曾培堯製作版畫時留影。

[左頁圖]
曾培堯，〈迴〉（局部），
1965，水彩、油蠟筆、紙，
79×55cm。

異質媒材並用的新嘗試

　　雖然所見之曾培堯畫作多以油彩為主（共約五百零八幅），但其使用創作媒材的種類卻不限於油彩，其他尚有素描、水彩、粉彩、水墨、版畫，乃至攝影。初入藝術領域之時，為加強對客觀對象形體的掌握，曾培堯投入大量時間鍛鍊描繪的能力，從1945至1952年的「攻素描及寫實時期」，再加上後來的對景寫生，共留下上千張素描作品。

　　水彩或粉彩也是常用來寫生的媒材，曾培堯以水彩、粉彩創作的作品數量高達七百二十八幅。水彩畫家馬白水（1909-2003）之作品有其獨特風貌，融會中西，在西方水彩繪畫中加入中國水墨宣紙等材料，使清新水彩兼有墨韻的穩重之感。馬白水於1955年創立「新綠水彩畫會」，同年並於臺北市中山堂舉辦第1屆「新綠水彩畫展」，除了馬白

1955年，馬白水（右5）與新綠水彩畫會成員合影。

水本人，新綠水彩畫會會員，尚邀請廖繼春、李澤藩、席德進等四十餘人，展覽規模相當盛大，共有百餘件作品展出。曾培堯以其水彩畫作參展1958年之第3屆「新綠水彩畫展」；之後也加入「中國水彩畫會」，自1962年起每年參展年展；1988年則跨國參展韓國漢城（今首爾）「國際水彩邀請展」，足見曾培堯水彩畫作所受到的肯定。

曾培堯也嘗試以水墨作畫，留下的水墨畫作共二百六十四幅，1964年他參加「中國現代水墨畫會」。所謂現代水墨，意指非花鳥山水之主題或皴擦渲染之用筆的傳統畫法，而是維持水墨媒材，卻以更自由不受傳統限制的方式作畫。曾培堯於1979至1982年間進一步創作了彩墨畫（賦彩的水墨畫），色彩鮮豔豐沛。曾培堯水墨作品受臺北市立美術館之邀，於1985年「國際水墨特展」及1986年「中國水墨抽象展」展出。

[上圖]
曾培堯（左）與馬白水夫婦合影於紐約。

[下圖]
1984年，曾培堯（左）前往欣賞臺北春之藝廊舉辦的馬白水個展時，與馬白水夫婦合影。

繼油彩、水彩、水墨，版畫是另一個創作重心，曾培堯的版畫作品有六十六件，1964年在參加「中國現代水墨畫會」的同時也加入「中國現代版畫會」，從事版畫的創作。他以版畫作品為詩人方良於1967年出版的詩集配圖，陸續於1970年加入「中國版畫協會」並參加每年年展、1978年參加「香港版畫協會」及其年展至1985年、1979年至1982年

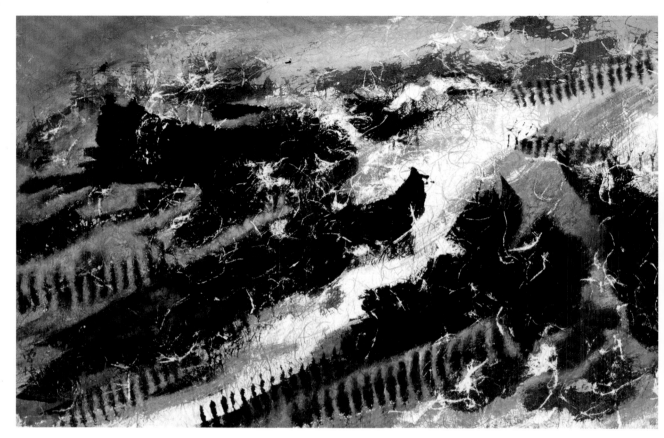

曾培堯，〈混沌初成〉，
1979，水墨、壓克力、水彩、
粗棉紙，66×96cm。

參展「香港國際版畫邀請展」，1983年同時參展韓國第4屆「國際版畫展」、西德第7屆「國際版畫展」，以及文建會舉辦之「中華民國第1屆國際版畫雙年展」（連續三屆至1987年）。1984年代表臺灣參展西班牙第6屆「國際版畫雙年展」、隔年於臺北市立美術館「當代版畫邀請展」受邀展出、1989年則參展於夏威夷舉辦的「中國當代版畫展」。

　　或許1972年應美國國務院邀請訪問美國，並遊歷歐洲各國達六個月，期間見識到各種媒材技法交互的可能，多種版印技術的應用，促使曾培堯思及質材特性，跨越水性、油性而混合運作，創作愈到後來，愈不受使用媒材或使用技巧的拘束，作品展現愈多異質媒材的交錯融合，對他而言，藝術創作是自由的、是不役於媒材或技巧的使用的。從版畫而來的拓、印、刮等技法可用於油彩畫面，像是作品〈思想家〉（P.91）、〈綠野〉、〈迴〉（P.100）、〈鼎〉（P.92）等；水彩可以

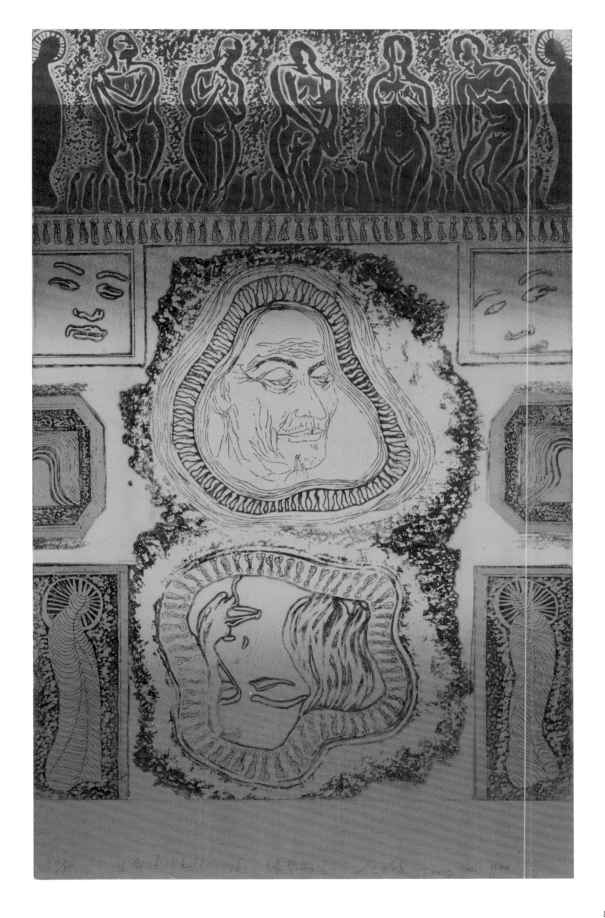

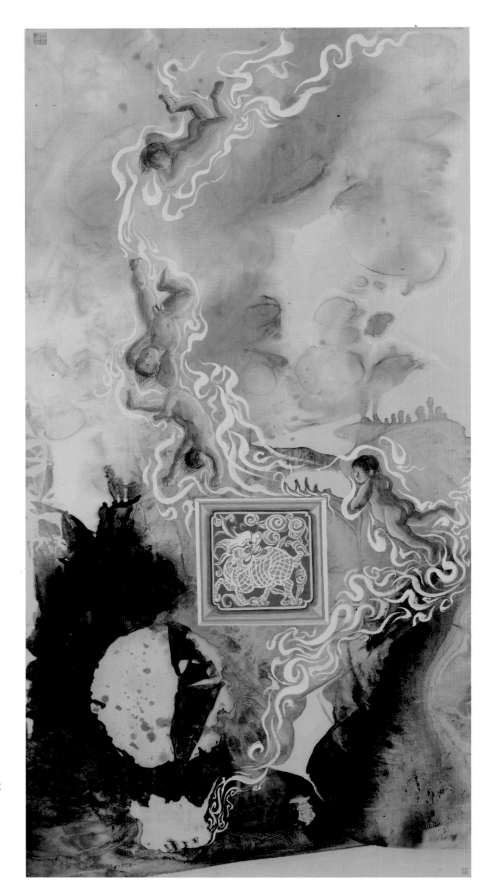

曾培堯，〈麒麟送子〉，
1979，水墨、壓克力、水
彩、宣紙，137×69cm。

[右頁圖]
曾培堯，〈思想家〉，
1964，油彩、紙，
79×55cm。

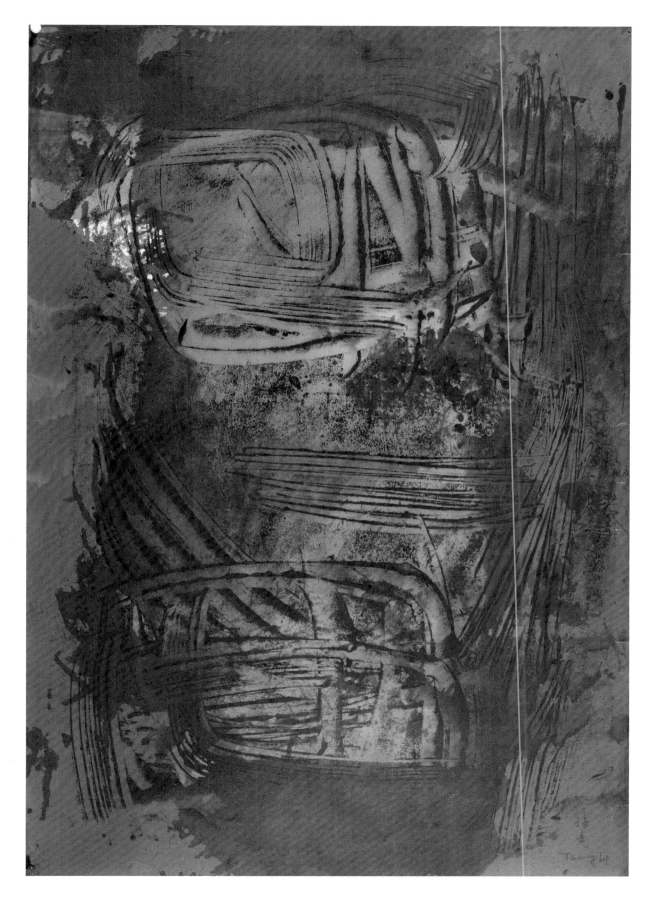

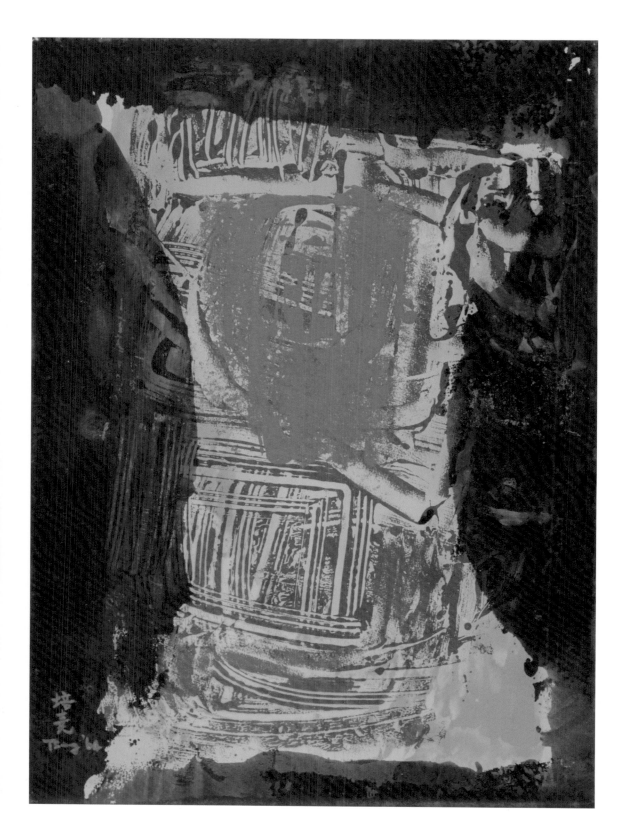

曾培堯，〈生命原貌〉，
1968，水彩、紙，
54×39.4cm。

和蠟筆或油、粉彩並用，像是作品〈生命原貌〉、〈生命光輝〉（P.96上圖）、〈漩〉、〈軌〉（P.96下圖）等；1979年後的彩墨作品兼有壓克力顏料的使用，像是作品〈六祖問道〉、〈觀音救世〉（P.97）、〈飛往淨土〉（P.134）等；進入到1980年代，彩墨、壓克力的抽象潑灑滴流加上鉛筆的具象人體素描，像是作品〈不二法門〉（P.94右上圖）、〈兜率淨土〉（P.94左下圖）、〈琉璃淨

[左頁圖]
曾培堯，〈鼎〉，1964，
油彩、紙，54×40cm。

93

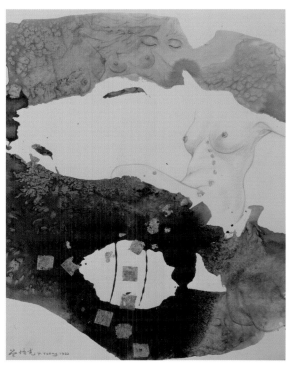

曾培堯，〈定慧圓明〉，1982，
水墨、水彩、鉛筆、金箔、紙，65×50cm。

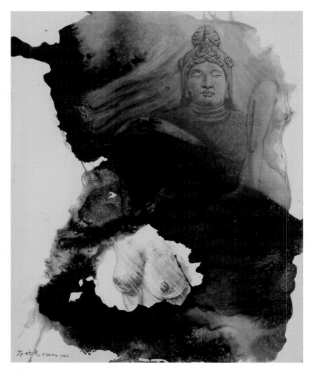

曾培堯，〈不二法門〉，1983，
壓克力、水墨、鉛筆、畫布，90.9×72.7cm。

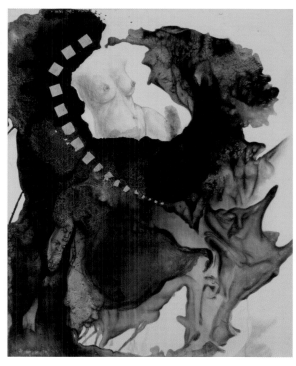

曾培堯，〈兜率淨土〉，1983，
壓克力、水墨、鉛筆、金箔、畫布，90.9×72.7cm。

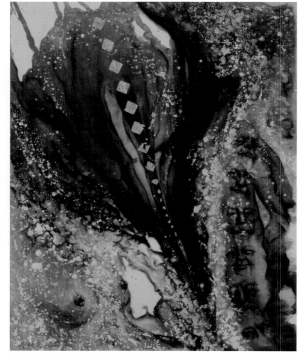

曾培堯，〈琉璃淨土〉，1983，
壓克力、水墨、水彩、鉛筆、金箔、畫布，90.9×72.7cm。

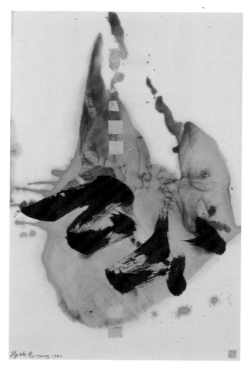

曾培堯，〈五蘊——行蘊〉，1982，
水墨、鉛筆、壓克力、金箔、紙，69×45cm。

曾培堯，〈法無我〉，1982，
水墨、鉛筆、壓克力、金箔、紙，69×45cm。

曾培堯，〈極樂淨土〉，1983，壓克力、水墨、水彩、鉛筆、金箔、畫布，91×116.7cm。

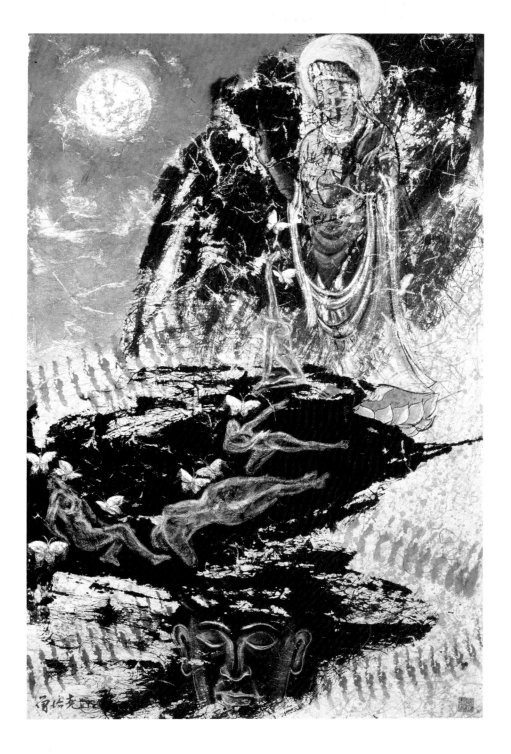

曾培堯，〈觀音救世〉，
1979，水墨、壓克力、
水彩、粗棉紙，
96×61.6cm。

土〉（P.94右下圖）、〈法無我〉（P.95右上圖）、〈定慧圓明〉（P.94左上圖）等；有時是
油彩、水墨加上壓克力，並在異材質對比之邊界處貼上小方塊的金箔，
金箔方塊由小而大作線性排列，帶有發展中動態軌跡的暗示作用，像是
作品〈人我一視〉（P.98）、〈華藏淨土（四）——自他兼濟〉（P.99）、〈二性
空〉等。

[左頁上圖]
曾培堯，〈生命光輝〉，
1968，水彩、紙，
89.5×130cm。

[左頁下圖]
曾培堯，〈軌〉，1966，
水彩、紙，55×79cm。

曾培堯，〈人我一視〉，
1986，油彩、壓克力、
水墨、金箔、畫布，
91×116.7cm。

[右頁圖]
曾培堯，〈華藏淨土（四）
——自他兼濟〉，1983，
油畫、水墨、壓克力、
鉛筆、粉彩、畫布，
162×130.3cm。

連鎖效應孕育生命

　　曾培堯「生命」系列的藝術創作於1965年進入到第二階段，延續兩年至1966年為止，此階段稱為「追求生命繁殖與連鎖時期」。他解釋在此階段作品所欲達成的企圖：「我是企圖以扭曲，波動變化無窮的線形，幽暗的色澤來表現內面性的激情和空間的虛實關係。同時以非限定的無限連續，眩視現象來表達律動和旋律感，以反覆衝擊來表達空間的連續性與生命的連鎖繁殖作用，並想在整個畫面上，含有宇宙生命的伸張規律和調性。」

曾培堯，〈迴〉，1964，
油彩、紙，40×54cm。

〈洄〉（P.84）作於1965年，以水彩、油蠟筆繪成，土黃色底猶如孕生萬物的豐饒大地，畫面上方三分之一處有一個圓形孔洞，猶如生命的源頭，在赤紅色熱度的包裹下，加溫使生命得以獲得溫暖而孵化，孵化的生命會再行孵化，由一而二、二而四、四而八……個體的數量呈指數爆炸性地增長，從生命源頭的中心以螺旋式放射向外擴散，硬線條的短筆觸，猶如擴散而出的生命元素，象徵性地形同一個挨著一個、一個產出一個的個體。無窮無盡個體排成的序列，自源頭處迴旋往外延伸擴散，造就大地萬物生成，這就是「生命」。

作於同期1965年的作品〈漩〉，也是以水彩、油蠟筆繪成，畫面整體以紅色調為主，猶如血肉一般顯現出生命體熾熱的溫度。整個畫面就僅一個外擴巨大的圓，看起來像是探測儀器鏡頭下的視覺，血肉之圓的中央有一乳黃色X字形，猶如瓣膜開閉所形成的縫隙。和紅色形成強烈對比的藍色，以極纖細的細線描繪出肉體的肌理，以間隔排列的短小筆觸加上配合

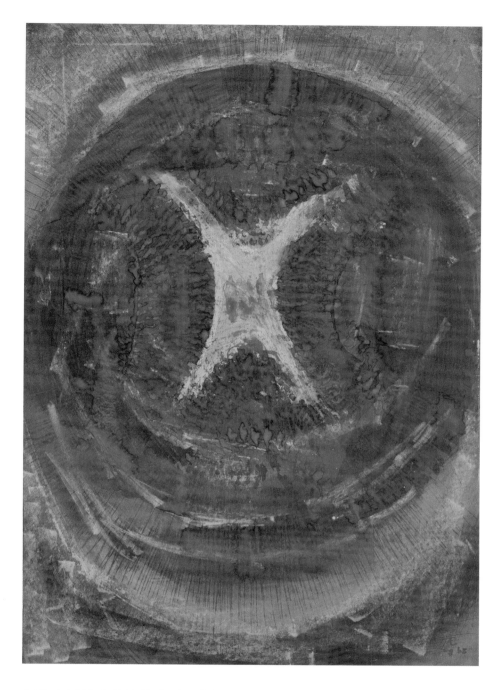

曾培堯，〈漩〉，1965，
水彩、油蠟筆、紙，
79×55cm。

紅色大圓輪廓的渲染痕跡，製造出血肉活體的顫動感，像極了哺乳類動
物生產的甬道，是生命生成的必經之道，是生命之漩的來源。

　　紅色為底、多層次向外擴張的圈形、自中心點爆發的放射線條，是
結合〈迴〉、〈漩〉畫面的用色和結構，所形成作為生命來源與延續現
象的象徵元素，被直接用於 1966 年的作品〈昇〉（P.103下圖）。生命孕育之
處，就醫學而言就是人體的子宮，受到其他各種臟器的包圍，為子宮內
正孕育的生命提供養分和保護。然而，生命的誕生又不僅指生物在子宮

曾培堯，〈自畫像〉，
1956，油彩、畫布，
45.5×37.9cm。

內肉體長成程序的完成，所稱之生命誕生應該有更上
一層、更積極的意涵，生物肉體必須有精神的灌注，
靈與肉必須昇華結合為一。

「生命」予人的直接聯想就在於不斷承續地孕育
繁衍，那是一種周而復始，生死循環的不間斷發生。
蕭瑟枯寂的寒冬過後，在初春萌發的綠芽，我們看到
了生命；野火燎原，春風吹又生，我們看到了生命；
這是宏觀視野下大自然運行新生命的誕生。曾培堯在
此階段思考的生命，深入而廣泛地到達孕育生命的過
程和現象，生命不只表現在個體生命的存在，生命表
現在連鎖效應下個體生命的繁衍增長，表現在為誕生
生命所積聚爆發的能動力量，表現在靈肉結合後的昇華，表現在無限可能的
創造力。

藝術生命的繁殖與永恆

當生命產生了，當生命開展了，生命如何繼續存在？而藝術生命又是如
何繁殖、如何永恆？以連鎖反應產生躍動的生命感之後的1967至1968年，曾
培堯的藝術創作進入到「邁進生命永恆時期」，他說明藝術創作方向的改變：

> 我又改以硬邊，放射形的幾何圖形和裝飾性色面，想邁進生命的永恆。
> 這是生命主題的第三階段。在這時期中國的古瓷、古廟、民俗藝術等給
> 了我很多靈感，我想辦法排除一切瑣碎堆砌的形體而加以綜合、純化及
> 均衡。那些延伸無極的放射形狀，還原物象於單純的幾何硬邊和裝飾性
> 的色澤，相信能微妙地表達出生命的永恆，也引導出永恆的生命。

1967年作品〈熾烈〉(P.104)，明顯可見這些轉變，形體化繁為簡，火帶來
了熾烈的感受，熾烈來自顏色幽黑中竄出鮮紅的強烈對比、熾烈來自一切為
二畫面分割的白晝與黑夜對峙、熾烈來自剛硬線條筆觸下鬼面的猙獰、熾烈

曾培堯，〈請生命──
7414 緣生（一）〉，
1974，油彩、畫布，
53×65.2cm。

曾培堯，〈昇〉，1966，
油彩、畫布，
71.8×91cm。

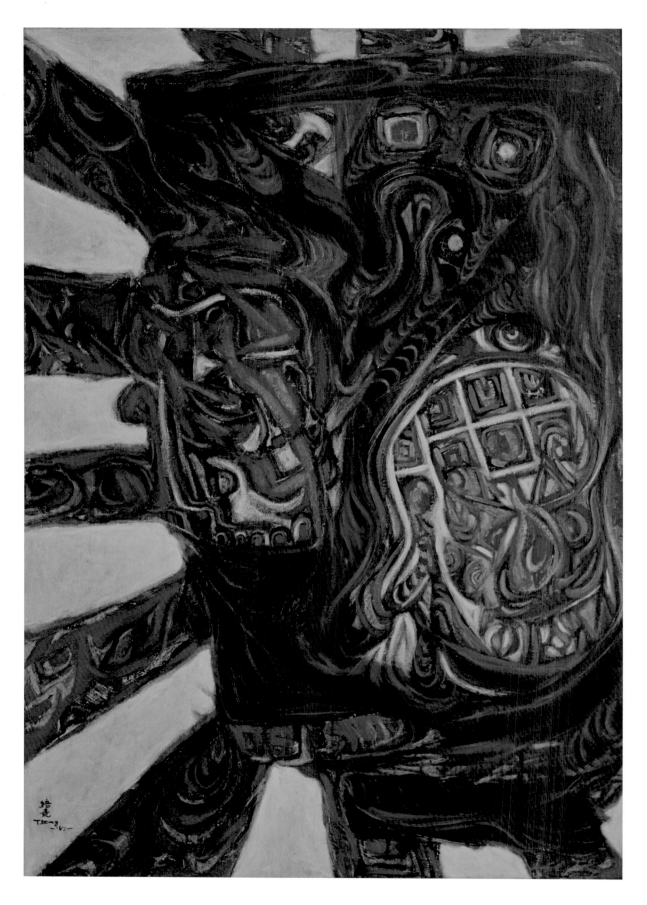

曾培堯，〈生命——6817〉，
1968，油彩、畫布，
27.3×22.1cm。

來自用色組成對民俗廟宇怦然心動的聯想，綜合所有，熾烈真正發源自畫面整體所散發的原始自然生命力。

　　值得注意的是，曾培堯在此時期的1968年創造出他自己專屬的符號，3號尺寸的小小畫面中，全鋪以紅、橙、黃的溫暖顏色，畫面構成猶如將正面肖像的結構予以幾何簡化。下方V形及左右兩個直角三角形是頸部外翻的衣領，頭像已被大幅度省略細節，抹去五官特徵的血肉之色，只剩圓加三角的單顏色平塗。曾培堯將這個化約到最極致的符號稱之為「自畫像」（即〈生命——6817〉），是他對他自己去蕪存菁之最純粹的展現，也代表著宇宙永恆本質的「生命原型」。

　　象徵「生命原型」的符號被曾培堯創造出來之後，便視其創作需

[左頁圖]
曾培堯，〈熾烈〉，1967，
油彩、畫布，130×97cm。

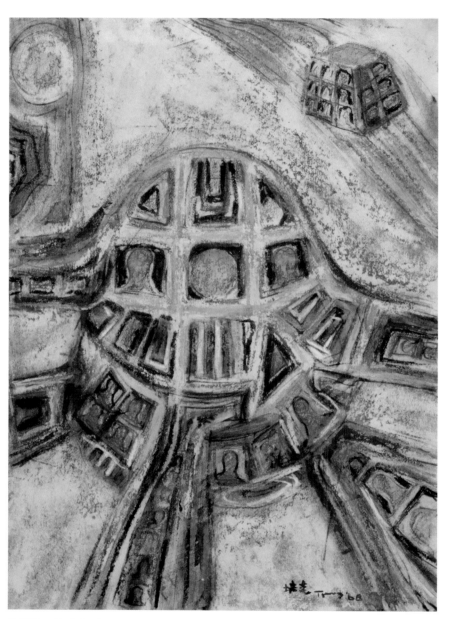

曾培堯，〈天人合一〉，
1968，水彩、紙，
54×38cm。

求出現在往後的作品
中。同一年的作品〈天
人合一〉、〈伸義〉（P.6-
7），都可見到「生命
原型」象徵符號的大量
使用。紅綠的互補色間
以靛藍或土黃、乳黃，
這是取自民間生猛的色
彩搭配，對觀者的視覺
造成極強烈的震撼。數
量龐大、格狀區分、接
續排列的「生命原型」
符號，製造出猶如工廠
輸運帶的機械性運轉，
每一個「生命原型」都
是宇宙自然這個大生產
線中的微小零件，在有
限的生命時間內以順天
公義的方式前行。畫面
以純色做塊狀硬邊的切
割，「生命原型」及從
其變化而來的其他符號

性圖案，以各自所屬的小方塊，聚散分布或接續排列地組成畫面，使畫
面呈現圖案化的裝飾性效果。

　　「邁進生命永恆時期」是「生命」系列的第三階段，透過「生命原
型」創造乃至變形轉化，對自我生命的反思因而創生了藝術生命，透過
藝術創作，藝術生命得以繁殖，得以永恆。

[右頁圖]
曾培堯，〈天人合一〉，
1968，油彩、畫布，
116.7×91cm。

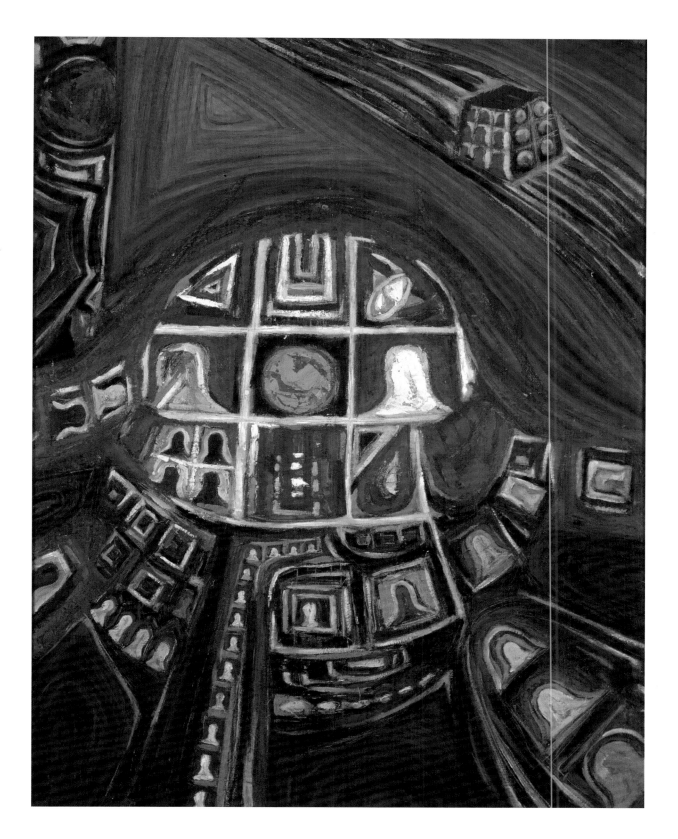

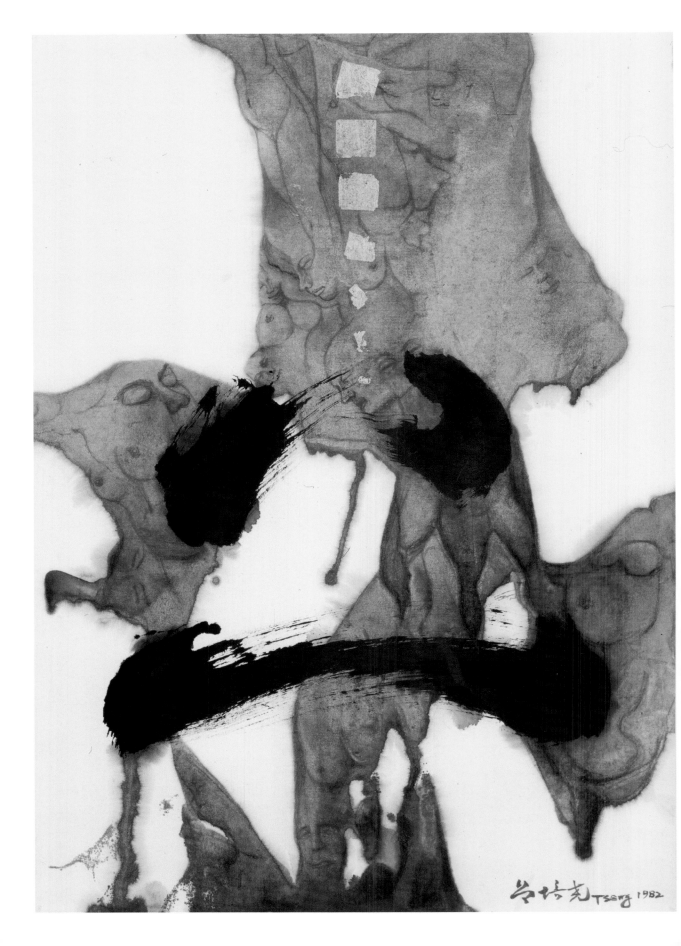

5.

前進國際世界拓展藝術視野

1970年代「鄉土主義」風潮下興起的素人畫家洪通，正是曾培堯畫室裡的學生，曾培堯見其與生俱來的創造力，不受制約束縛的可貴，自己也將浸淫於臺南府城的民俗廟宇及佛學信仰，化作藝術創作的思想，以自我為主體，繪出土生土長的畫。回歸到「人」的具體存在，曾培堯自1969年起，始創造出「帶有人類意象和神祕的生命原形記號」，並於1969年至1972年「高唱生命謳歌時期」。1972年應美國國務院邀請訪問美國，並遊歷歐洲各國長達六個月，前進國際，拓展藝術視野，進而發展出1973年至1978年「自然、神性、人性和生命的虛實關係時期」。

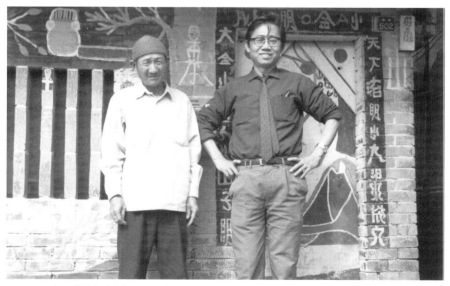

[本頁圖] 1976年，曾培堯（右）與洪通合影於洪通家門口。
[左頁圖] 曾培堯，〈五蘊──想蘊〉（局部），1982，水墨、鉛筆、壓克力、金箔、紙，69×45cm。

繪出土生土長的畫

《文壇》雜誌（1970年7月號）以曾培堯的作品為封面。

時序從1960年代進入到1970年代，臺灣處處受到危機，政府當局主張「漢賊不兩立」的立場，致使中華人民共和國逐步取代中華民國在國際上的地位，1971年退出聯合國之後，外交節節挫敗，一再被孤立，先是1972年與日本斷交，再是1978年與美國斷交。臺灣自1963年起興起的產業，已逐漸由工業取代農業，為解決農工失衡的問題，1972年9月政府頒布「加速農村建設九大措施」，卻仍然難以阻擋農村的逐步瓦解。國內外政治社會的激烈變化，激起有識之士的危機意識，走出知識形而上的象牙塔，凝聚而成民族主義，開始關懷現實。

以民族主義為依歸的現實關懷，影響臺灣文藝也出現脈絡上的轉折。臺灣藝術由現代主義轉向鄉土主義，是一個參雜多方因素所造成的進程，先有「鄉土文學」興起，林懷民「雲門舞集」成立，表現在常民生活的則有由「校園歌曲」轉型的「民歌運動」。知識分子們，如黃春明、陳映真、尉天驄、唐文標、何政廣、高信疆、蔣勳、奚淞等，陸續在《大學雜誌》、《文季》、《雄獅美術》、《藝術家》、《英文漢聲雜誌》、《中國時報》專欄等媒體為鄉土主義發聲，也直接或間接地促使鄉土主義在臺灣美術的生成。

曾培堯也意識到這股文藝鄉土風潮並表現在創作之中，創造出

1970年，曾培堯於臺北美國新聞處林肯中心舉辦個展時的文宣。

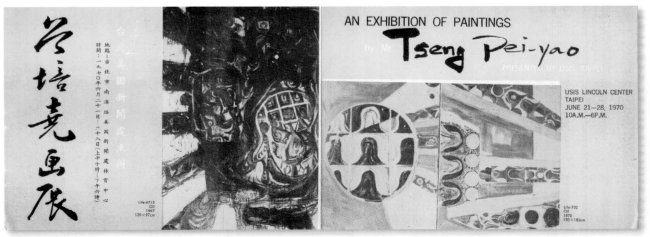

屬於曾培堯藝術語彙的「鄉土美術」，例如：作品〈身密〉（P.125）、〈聲聞乘〉（P.126）、〈天賜平安福〉、〈有德能司火〉、〈無私可達天〉、〈種子生現行〉、〈天人行〉等，都出現民間信仰的廟宇形象、壁畫彩繪的配色以及祭祀用品、符號用詞的挪用。

「鄉土」是與實際生活息息相關，貼近土地，具體有感的現實表述，現代抽象概念的玄虛、媒材形式的實驗被鄉土意識的藝術觀所取代。然而，「鄉土美術」從來都不是單義的，它在字面意義上指涉本鄉本土，在歷史意義上持反現代主義標準，在政治立場上以民族主義為意識，在藝術行動上則回歸生活現實，由此而延伸出取材自民俗或寫生農村的作品型態，進而落實「素人藝術家」的誕生，並以此呼應了歐美「懷鄉寫實」、「原生藝術」、「素樸主義」之藝術思潮。

然而，「鄉土主義」的發展並非平靜無波的坦途。1977年，在政治社會仍處戒嚴、仍舊風聲鶴唳的年代，揭開了「鄉土文學論戰」（P.112關鍵詞）的序幕，影響「鄉土美術」跟著式微。隨著1983年臺北市立美術館開館、1988年臺灣省立美術館（今國立臺灣美術館）開館，引入空間裝置、觀念行為等新型態藝術展覽，使原本暫時潛伏的現代藝術以新的面貌復活現身。

[上圖]
1976年，曾培堯（右）與何政廣合影於洪通畫展。

[下圖]
1976年洪通（左2）首次畫展於臺北美國新聞處舉行，曾培堯（左4）於開幕首日陪在洪通身旁參觀。圖片來源：藝術家出版社提供。

版畫創作過程的勞動性特徵，也成為曾培堯用來表現鄉土的藝術手法，一生共計有版畫作品六十六幅。木刻版畫曾在戰後初期的臺灣美術喧騰一時，受到政治形勢的波及，很快地退潮。然而版畫的勞動力特性，則受到1970年代鄉土美術的重視，再經當時已享譽國際的旅美版畫家廖修平積極推動，繼戰後初期木刻版畫在臺灣藝術曇花一現而沉寂多時之後，再度攀到高峰，除促成1974年「十青版畫會」的誕生，也有1975年「中華民國現代版畫展」出國預展。再者，美國懷鄉寫實畫家魏斯（Andrew Nowell Wyeth）的「魏斯複製品展」於1976年在臺舉行，共展出十二件，期間並舉辦專題演講、座談會，逐步將臺灣美術對鄉土的關懷推向高峰，尤其表現在農村風土民情的描繪。鄉土關懷推到極致的結果，是「素人藝術家」的出現與受到尊崇。同年3月，洪通和朱銘被視為素人藝術家相繼出線，洪通作品於12日在臺北美國新聞處首次個展展出、朱銘作品則於14日在臺北歷史博物館展出。而被洪

【關鍵詞】鄉土文學論戰

　「鄉土主義」的發展並非平靜無波的坦途，1977年，王拓（1944-2016）在4月份《仙人掌》雜誌中針對「鄉土文學」發表〈是「現實主義」文學，不是「鄉土文學」〉，認為鄉土文學不侷限於農村，也應擴及都市生活描寫，建議以「現實主義文學」之稱取代「鄉土文學」；銀正雄（1952-）的〈墳地那裡來的鐘聲〉則針對王拓的鄉土小說《墳地鐘聲》進行批判，指稱鄉土文學已經轉變為「具有仇恨、憤怒的皺紋」、「表達仇恨與憎惡等意識」；朱西甯（1927-1998）於文章〈回歸何處？如何回歸？〉提出若文學強調鄉土將流於地方主義，質疑臺灣文化之「氣度不夠恢弘活澄」，「在這片曾被日本占據經營了半個世紀的鄉土，其對民族文化的忠誠度和精純度如何？」；同年8月《中央日報》總主筆彭歌在《聯合報》發表〈不談人性，何有文學？〉指責鄉土文學作家王拓、尉天驄、陳映真「不辨善惡，只講階級」；同月《聯合報》余光中發表〈狼來了〉指控臺灣鄉土文學和中國工農兵文學「竟似有暗合之處」，自此揭開「鄉土文學論戰」的序幕，「鄉土文學」受到全面攻擊，當時《中國時報》和《聯合報》兩大報，從1977年7月15日到11月24日為止，就有五十八篇文章攻擊鄉土文學。

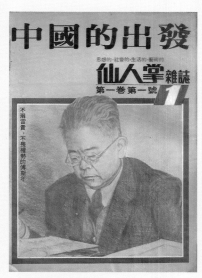

《仙人掌雜誌》創刊號。

通唯一視為「老師」的即是曾培堯。

洪通是臺南縣北門鄉（今臺南市北門區）南鯤鯓蚵寮人，曾做過漁夫、傳統雕刻師傅的助手，沒有受過學院的美術訓練，卻在七年間完成了四百多幅畫作。1976年3月12日由臺北美國新聞處和《藝術家》雜誌社合辦的「洪通畫展」，引來大批人潮，按當時《聯合報》的報導，展期兩週的參觀人數累積高達十萬。洪通中期畫作以紅紙為底的神像畫以及特殊的嵌珠畫為主。嵌珠畫是使用各色塑膠珠子，配色鑲嵌成一幅畫，洪通的配色有其獨特之處，有一種鮮豔紛鬧中的平衡和諧，相當討喜。就連法國原生藝術的藝術家杜布菲（Jean Dubuffet）都曾表達對洪通畫作的欣賞，甚至有意收藏他的作品。

曾培堯不因洪通非學院出身就輕視他，洪通的畫作充滿童稚的玄思夢想，有稀奇古怪、令人不解的符號，將人體、野獸、動物予以任意變形，

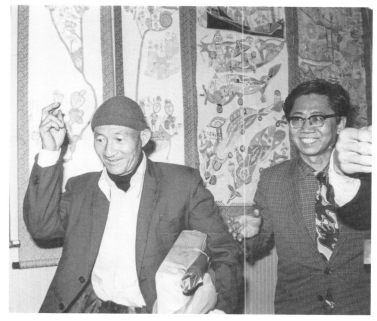

有時會間雜民間戲劇的情節橋段。他理解的世界：「人的頭是重要的目標；而世界上的任何事情都是人創造的。」故而在許多畫作都畫了很多人的臉、人的頭。洪通的簽名筆劃歪歪斜斜的，有時會在簽名旁畫上一個小圖。沒有受過知識的訓練，不表示沒有藝術的觀感，洪通曾經對來訪的記者這麼說：「再講到我的畫，有人講我亂畫，也有人講我畫得不像；我認為畫得太像就不像畫了。」遙相呼應了北宋文人蘇軾評畫之

洪通，〈節日〉，1974，
廣告顏料、水墨、紙，
37×52cm，
臺北市立美術館典藏。

所言「論畫以形似，見與兒童鄰。」有人視洪通為精神狀況有問題，有
人批評他的畫作雖充滿童趣，但缺乏深度，曾培堯則讚嘆畫作中色彩的
運用與畫面的構圖，是天馬行空不受拘束的自由、是與生俱來的天才之
作。

　　曾培堯吃驚於洪通畫作中天生自然、純粹自由的創造力，他斬釘截
鐵地說：「洪通沒有神經病。」曾培堯在1976年3月11日《聯合報》透
露，洪通自1970年7月開始到畫室習畫。那天，洪通帶著他自己的畫找
上曾培堯：「曾老師，我跟你學畫，我要填報名表，繳學費。」此後的
每個星期天，五十七歲的洪通，便自北門搭客運到臺南市區向曾培堯學
畫。雖然曾培堯曾經告訴洪通一些繪畫材料的特性和使用的技巧，卻從
來不曾影響他的繪畫內容題材或構圖配色等形式。曾培堯不以既定的美

[右頁圖]
曾培堯，〈門神〉，1971，
水彩、油蠟筆、紙，
54×38cm。

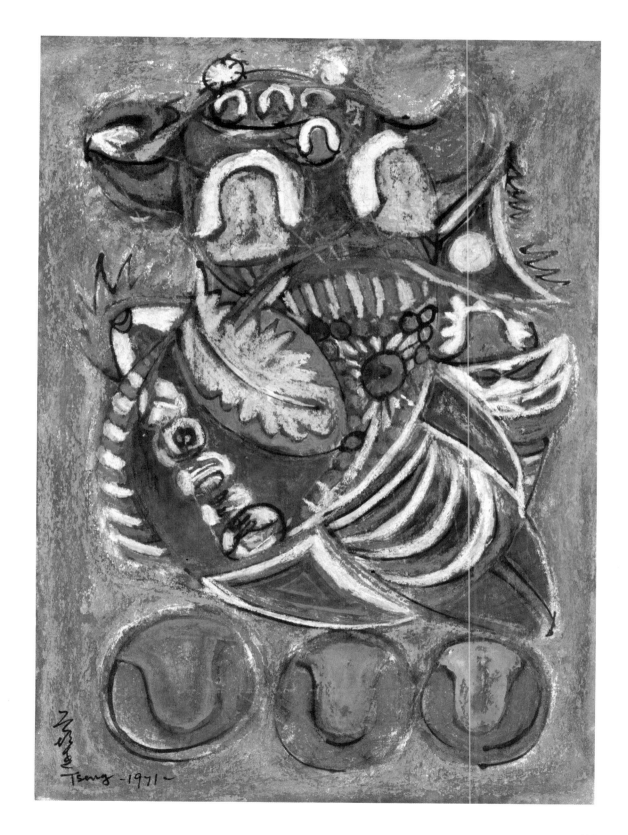

Tseng -1971-

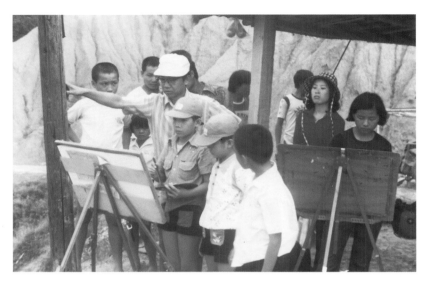

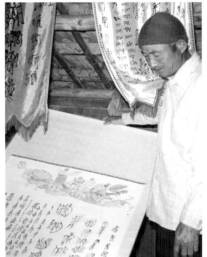

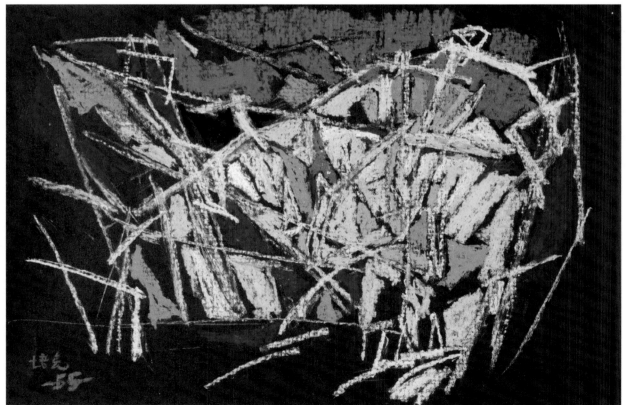

[左上圖] 1976年，曾培堯帶學生到高雄月世界寫生。
[右上圖] 洪通與他的作品合影於曾培堯畫室。
[下圖] 曾培堯，〈月世界〉，1955，油蠟筆、紙，27×39cm。

[右頁上圖] 1976年，曾培堯身影。
[右頁下圖] 1977年，左起：羅清雲、曾培堯、羅青雲夫人、吳炫三夫人、吳炫三、朱沈冬、黃光男合影於高雄大統百貨的羅清雲個展。

學觀對洪通作品進行偏見式的批判，說明他深諳藝術之無法以制定規則去檢驗、審查的道理，因此能見到洪通土生土長的畫乃根源於土生土長的滋養，其真正珍貴之處，就在於與生俱來的創造力不受制約，而發揮藝術的無上自由。而土生土長也滋養著曾培堯，浸淫於臺南府城民俗廟宇及佛學信仰，化作藝術創作的思想，以自我為主體，繪出土生土長的畫。

謳歌生命的藝術創作

以藝術創作進行「生命」主題的探索，經過前期的三個階段後，曾培堯回歸到「人」的具體存在，1969年起，他創造出「帶有人類意象和神祕的生命原形記號」。這個記號是省略了五官細節，沒有面目，

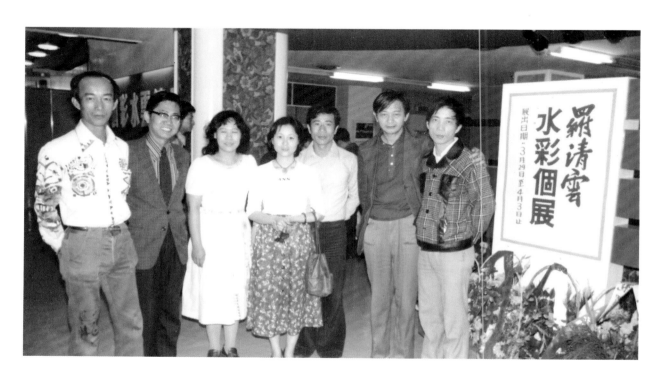

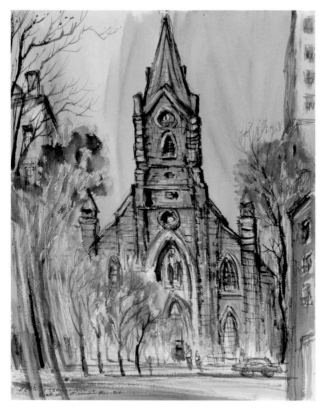

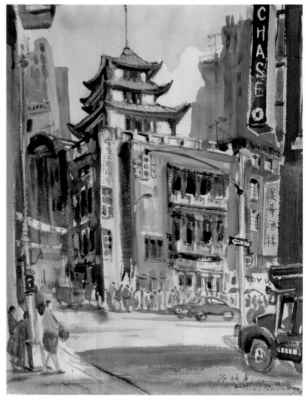

[左圖]
曾培堯，〈華府古教堂〉，
1979，水彩、紙，
61×46cm。

[右圖]
曾培堯，〈紐約中國城〉，
1979，水彩、紙，
59.8×44cm。

被簡化到僅存外形輪廓的人頭圖案。「人」的具體存在被精純凝鍊為圖案化的人頭形象，圖案化的人頭形象也像門鎖的孔洞，通過孔洞可窺視另一個未知的世界，如果能拿到正確鑰匙，就能開啟這個門鎖，探得生命的奧祕。曾培堯對自己所發明創造的這個生命原形記號極為滿意，並昇華靜態的表象為動態「敬」、「愛」、「光明」的生命謳歌。他如此形容：「從煙雲縹緲虛靈如夢的世界和生物形態所昇華的凸形記號表象，是對生命的『敬』、『愛』和『光明』的謳歌。它強烈地表達人性赤裸的主觀，並除去時代和地域的限制，而溝通人與人之間，民族與民族之間的思想。」唯有褪去文明強加的外衣之後，赤裸的人性方能顯露；而唯有回到人性的純粹，時間或空間的限制、個體間或群體間的藩籬，方能跨越。

　　1969年至1972年是曾培堯「高唱生命謳歌時期」，這段時間所繪的

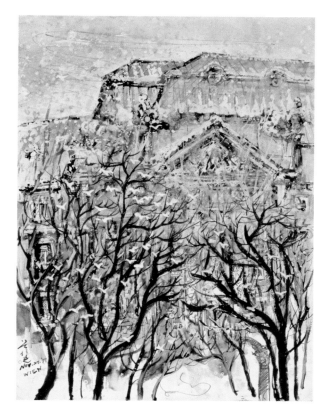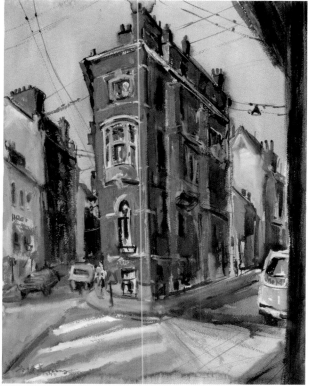

[左圖]
曾培堯，〈維也納初雪〉，
1979，水彩、紙，
36.3×27.1cm。

[右圖]
曾培堯，〈比京古街〉，
1979，水彩、紙，
30×22.6cm。

畫作以生命原形謳歌生命，其畫面是能動而愉悦的。他説：「畫面上我採取美妙的藍，美妙的黃，美妙的紅，美妙的綠及美妙的黑等，激動人類基本感官的色彩，導向另一種寧靜、平衡、純潔、明朗的世界。」紅、黃、藍，指的是色料三原色的洋紅（Magenta）、黃（Yellow）、青（Cyan），是不能透過其他顏色混合調配得出的顏色，具有最高的明度和最飽和的彩度，鮮麗明亮。不同的顏色有其不同的力道，顏色和顏色並置，於是產生交互作用力，或是相互激勵增強、或是相互抵消減弱，這是繪畫的色彩動力學。多個方向與多種力道的同時共存，反而達至動態的力學平衡，進而能夠「導向另一種寧靜、平衡、純潔、明朗的世界」。

1972年，曾培堯應美國國務院邀請訪問美國，遊歷歐洲各國長達六個月，並於紐約聖若望大學畫廊（St. John's University Gallery）、夏威

[右頁上圖]
1978年，李石樵（左2）前來國立歷史博物館參觀曾培堯個展。

[右頁中圖]
1978年，曾培堯（右）與畫家梁丹丰合影於國立歷史博物館曾培堯個展現場。

[右頁下圖]
1978年，左起：曾培堯、陳奇祿、于還素、徐術修合影於國立歷史博物館曾培堯個展。

實關係時期」，是「生命」主題的第五階段，這個時期大致延續有五年之久，直至1978年方才告一段落。

藝術是俗聖虛實相生的生命體悟

　　曾培堯是深具自我反省能力的藝術家，他對自我提出疑問：究竟中國人對大自然、對神性、對人性的觀念如何表現？他找到中國民間的信仰、中國人的思想，以及與自然交涉的生活樣貌：「我想在作品中表現出更多的中國民間信仰、現代中國人生活思想和大自然廣闊的空間。」然而，藝術不該是原封不動地轉述描繪，「我將具象形貌昇華為生命原初的符號，企圖將中國人敦厚的性情，以濃烈的鄉土性色彩感情表達出來。它不僅應具備著熾烈的民族性亦應有時代感。借（按：藉）著象徵性的符號、中國民間強烈色澤、中國固有對稱嚴密的構造。」具體形象經過藝術的昇華成為抽象的生命原初符號，以民間用色的強烈有力，配置使用在畫面嚴密對稱的結構中，衝破既有規律的制約，人的生命之寄身大自然，本就是一場俗聖虛實相伴相生，而無時不發生衝突的矛盾過程，而人就是在一連串生命歷程的矛盾衝突中踽踽前行，這是曾培堯在作品中所欲追尋的「自然性與神性的衝擊、神性和人性的矛盾及人性和生命的虛實關係」，即1973至1978年發展而出的「自然、神性、人性和生命的虛實關係時期」。

　　1974年，曾培堯於臺北國立歷史博物館國家畫廊舉辦個展，然而，個展對他而言從來不是結束，而是另一個階段性的開始。他經由反省而發現「應由狹義的區域性，民族性界限超越，去尋求一個直發內心，自然流露的民族性及時

1978年，左起：曾培堯、顧獻樑、羅門、郭軔合影於國立歷史博物館的曾培堯個展。

代感並可和全世界人類取得共鳴的
大統文化。」這是更高的視野、更
大的企求，曾培堯的藝術創作不再
停駐於個殊性的滿足，他要超越狹
隘的各種名狀的限制，尋求一種更
為基本的、更為普遍的普世價值。
反復思索，這種能夠跨越界線而獲
得全體人類的共鳴，其實不假外求
而存乎一心，按曾培堯的說法就
是「直發內心」，藝術創作於是逐
漸通往唯心主義的生命體悟。深層
的體悟來自佛學的引導，作品畫面
出現以往所未出現的神佛形象，神
佛不在外而在內心，所以人人可以
立地成佛，只要他已然悟道，曾培
堯以此惕勵自己。

　　1979年及1982年兩度由行政院新
聞局安排赴歐洲及美國各地巡迴個
展，再度近距離接觸西方現代藝術
之後，曾培堯開始以統合的角度看
待生命，思考藝術，「生命」系列
自此進入了「宇宙、神靈、愛慾和
生命統合時期」。曾培堯自述這段
時期的創作：

　　　大自然宇宙的現象歸為靈性，
　　　神性與人性歸為愛慾，靈、
　　　愛、慾構築了崇高理想的生
　　　命；生命獲得了永恆。我融合

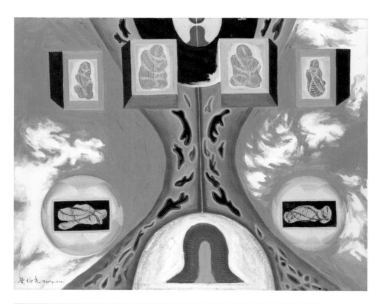

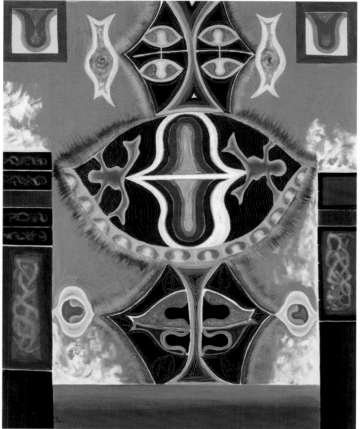

了東西方人類對宇宙靈性的崇拜，宇宙的流轉、神托假象、無限空間、愛慾、臺灣民間信仰、宗教教義、人間百態及動植物等以心象、具象、實體物象及符號等，並將水墨特色融會西方繪畫素材中，自使獨自一格的「水墨油畫」來，織成一個錯綜複雜而能直入心坎的畫面，想藉此獨有的世界，達成尋求生命真理的目標。

前一期之「自然、神性、人性和生命的虛實關係時期」已表現出對修道成佛的孺慕之情，作品名稱〈悟道〉、〈四曼〉、〈身密〉、〈聲聞乘〉（P.126）、〈人乘〉、〈菩薩乘〉（P.127左下圖）、〈佛道無上，誓願成〉（P.127上圖）說明其藝術創作與思想，已受到佛學信仰的影響。高置所欲追求的目標圖像，而萬眾為之趨之若鶩（作品〈聲聞乘〉）或引頸期盼（作品〈獨覺乘〉（P.127右下圖））的構圖方式，更清楚表明走在悟道之路的自我期許。

這一「宇宙、神靈、愛慾和生命統合時期」，曾培堯對於佛學修為則有更深一層的體悟，將之表現在繪畫中，神靈以神佛菩薩的具體

［上圖］曾培堯，〈四曼〉，1973，油彩、畫布，72.8×91cm。
［下圖］曾培堯，〈悟道〉，1973，油彩、畫布，91×73cm。
［右頁圖］曾培堯，〈身密〉，1974，油彩、畫布，91×72.8cm。

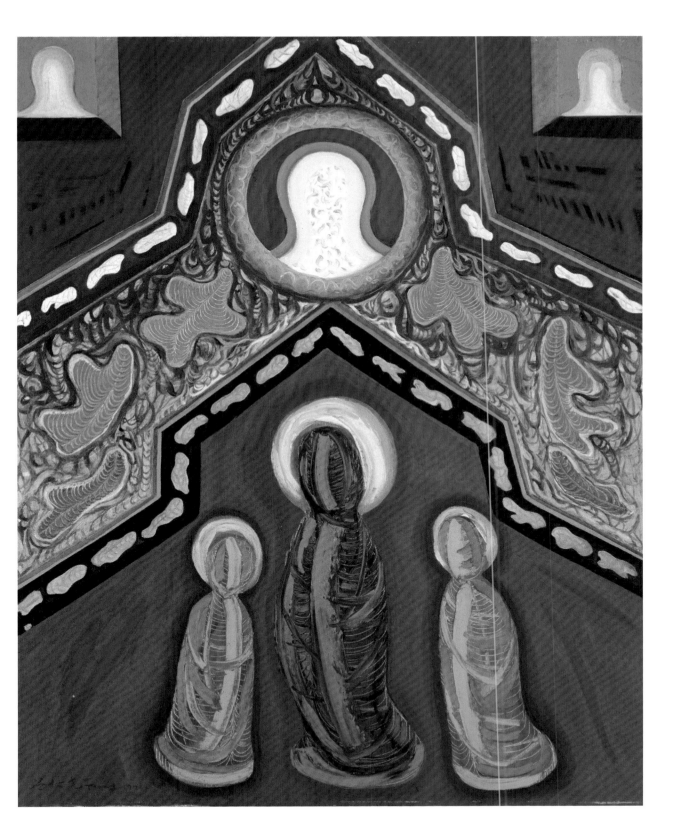

125

曾培堯，〈聲聞乘〉，1974，油彩、畫布，91×72.8cm。

[右頁上圖] 曾培堯，〈佛道無上，誓願成〉，1977，油彩、畫布，45.5×53cm。
[右頁左下圖] 曾培堯，〈菩薩乘〉，1974，油彩、畫布，91×72.8cm。
[右頁右下圖] 曾培堯，〈獨覺乘〉，1974，油彩、畫布，91×72.8cm。

126　前進國際世界拓展藝術視野

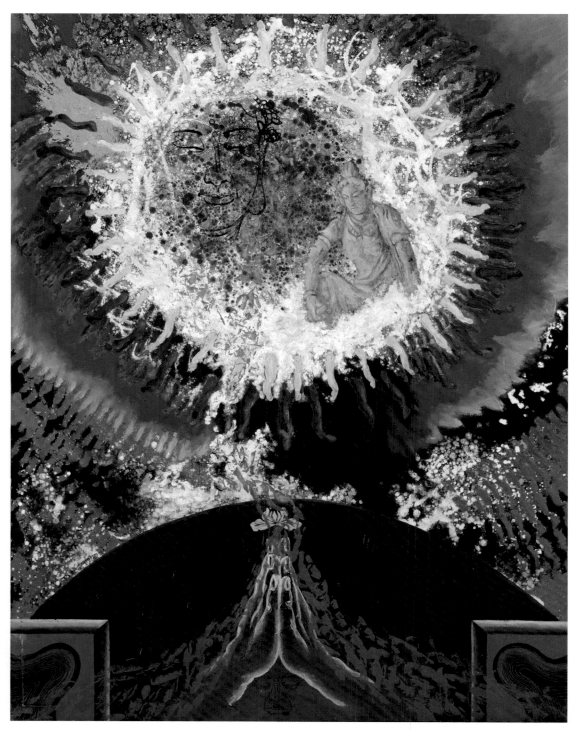

曾培堯，〈慈悲為懷——觀世音菩薩〉，1979，油彩、畫布，116.7×91cm。

[右頁上圖] 曾培堯，〈不覺〉，1985，油彩、壓克力、水墨、畫布，65.1×53cm。
[右頁下圖] 曾培堯，〈俱生我執〉，1983，水墨、鉛筆、水彩、紙，45.5×37.9cm。

造像，時而顯現，時而隱沒地穿梭出現在畫面，作為諦觀人間的凝視（作品〈慈悲為懷——觀世音菩薩〉、〈不二法門〉（P.94 右上圖）、〈不覺〉）；愛慾則以沒有頭部面容、僅留身軀，以高聳乳房突顯性徵，精細素描、具體描繪的女體為代表，有時正面，有時側面，或坐或躺，不帶煽情的姿勢依然撩人（作品〈不行而行〉、〈俱生我執〉、〈娑婆訶〉（P.130））；油彩或墨汁或壓克力顏料的恣意橫流，在狂亂中迸發交融，表現宇宙間神靈、愛慾與生命交相滲入的混沌狀態（作品〈修觀〉、〈真空不空〉、〈二無常〉（P.131上圖）、〈三聚〉、〈入觀〉（P.132））；不斷重複的短筆觸排列，是有情世界中世世輪迴的芸芸眾生，必須通透了悟生命之道，才能從萬世輪迴的深淵超脫（作品〈華藏淨土——重重無盡世界〉（P.133上圖）、〈清淨〉（P.131下圖）、〈始覺〉（P.133下圖））；悟道的生命，在混沌中清明澄澈猶如金箔般閃亮，褪下肉體的束縛，化作一縷輕煙，在宇宙、神靈、愛慾與生命的統合中，優游自在地向上攀升（作品〈兜率淨土〉（P.94左下圖）、〈琉璃淨土〉（P.94右下圖）、〈人我一視〉（P.98））。

在西方藝術史脈絡下，曾培堯的藝術創作自內在心靈出發，頗有精神分析內涵，間或運用了拓印、黏貼、自動性技法，傾向於超現實主義，而即興的大筆

曾培堯，〈娑婆訶〉，1984，油彩、壓克力、水墨、畫布，116.7×91cm。

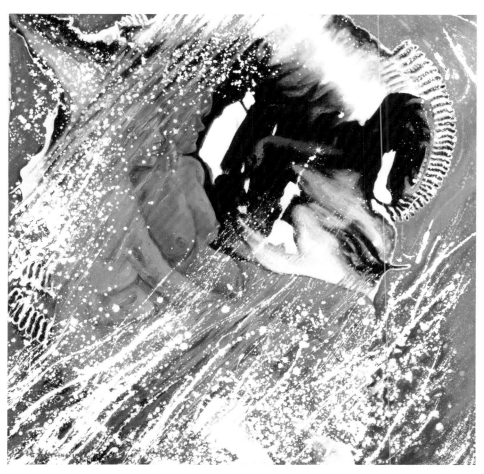

曾培堯，〈二無常〉，1986，
油彩、壓克力、水墨、畫布，
91.5×91.5cm。

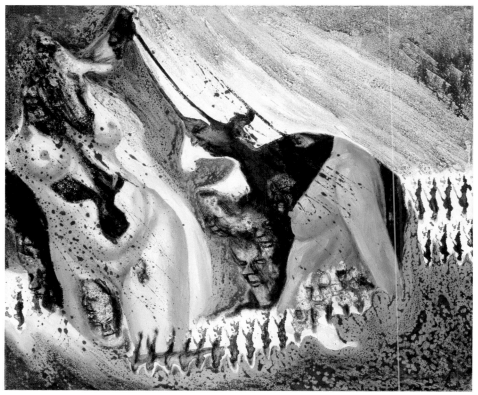

曾培堯，〈清淨〉，1984，
油彩、壓克力、水墨、畫布，
37.9×45.5cm。

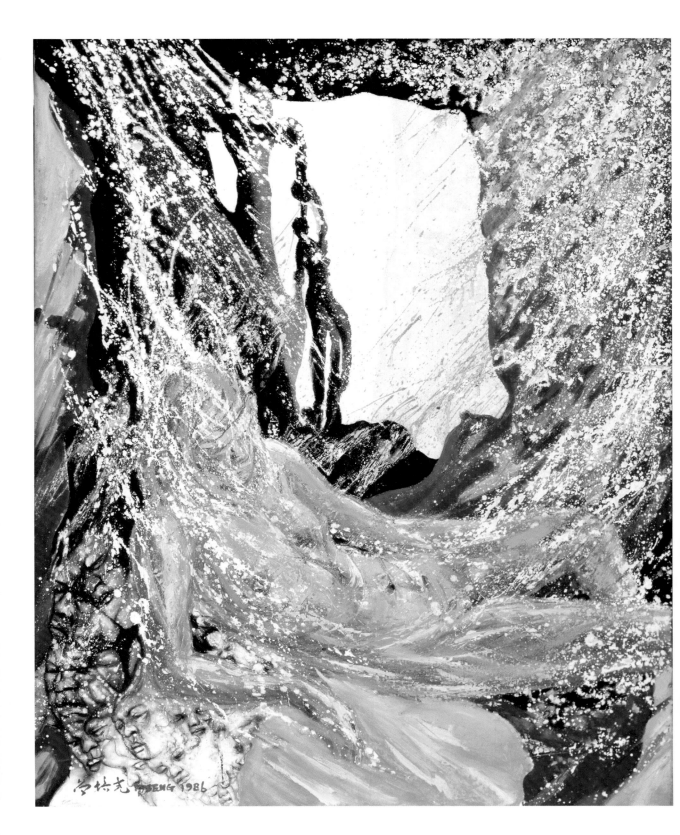

觸揮灑，任其顏料色域相互滲透
滴流，則有抽象表現主義特色，
然而，不能單純以西方藝術史脈
絡為座標檢視曾培堯，曾培堯之
藝術創作以其思想發展為主體，
有其不能化約的獨特性，尤其對
佛學鑽研之所得，使得他的作品
猶如一冊冊圖像化的佛學典籍，
透過藝術形式的傳達，所成就的
卻僅非己悟，亦能悟人。由於對
生命之俗聖虛實相伴生的了悟，
他甚至為現代詩人葉維廉收錄於
《眾樹歌唱》的詩譯作〈死亡的
賦格〉創作油畫配圖，圖文交相
唱和出生命起始的美麗旋律。

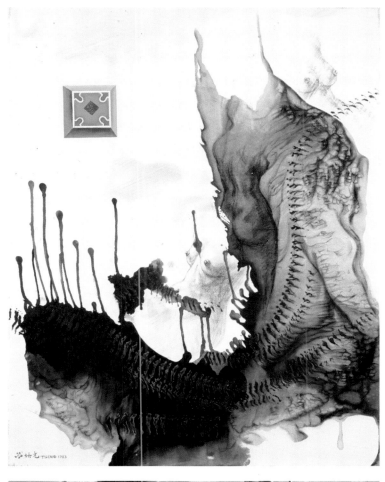

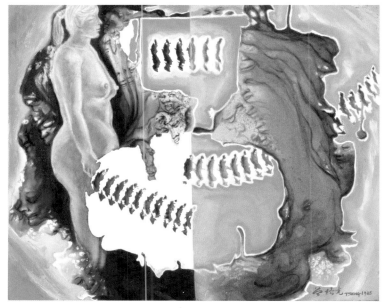

[上圖]
曾培堯，〈華藏淨土──重重無盡世界〉，
1983，壓克力、水墨、鉛筆、金色顏料、畫布，
116.7×91cm。

[下圖]
曾培堯，〈始覺〉，1985，油彩、壓克力、
水墨、畫布，53×65.1cm。

[左頁圖]
曾培堯，〈入觀〉，1986，油彩、壓克力、
水墨、畫布，90.9×72.7cm。

6.

推己及人的藝術實踐

在藝術實踐上，曾培堯尤其強調世代傳承的重要，為培養並提攜
後進晚輩，他成立「曾培堯畫室」、「世代畫會」，同時為美術
教育出版專書，更以論述與出版為其藝術思想奠立註腳，具體建
設美育推廣的根基工程。1979年至1986年，體認到生命乃泛指具
生命意義的普遍存有，而非單指特定個體的生命存活狀態，藝術
創作進入到「宇宙、神靈、愛慾和生命統合時期」。1987年罹患
直腸癌，而至1991年去世的最後「生命本質與重生時期」階段，
則是他終其一生對「生命」的大覺。

[本頁圖] 1975年，曾培堯（作畫者）於金獅湖向高雄師院學生示範寫生。
[左頁圖] 曾培堯，〈飛往淨土〉（局部），1979，水墨、壓克力、水彩、宣紙，136×69.3cm。

美育推廣的根基工程

臺灣的學院藝術教育，1946年成立「臺灣省立師範學院」（今國立臺灣師範大學），成立後隔年設有三年制「圖畫勞作專修科」，1949年改為四年制學士「藝術系」（1967年更名「美術系」），成為當時全臺大專院校唯一的藝術相關科系。藝術專業學校則自1955年成立「國立藝術學校」、1960年改制「國立臺灣藝術專科學校」（1994年改制「國立臺灣藝術學院」，2001年參升格「國立臺灣藝術大學」）以來，藝術教育正式列為高等教育的項目之一。後再有1980年「國立藝術學院」（今國立臺北藝術大學）之籌備。

1978年3月教育部公布了《五年制師範專科學校普通、音樂、美勞、體育等四科課程標準暨科教學科設備標準》，師專主要是培養小學師資，當時國北師專、臺中師專、屏東師專、北市師專、新竹師專、花蓮師專、臺東師專均設有美勞科，也是臺灣美育推廣不可忽視的一環。

臺南的美術教育，則是等到1950年臺灣省立臺南師範學校（簡稱「南師」）設立藝術科，才使藝術活動逐漸開展起來。1958年南師藝術科因奉令停招，產生短暫的斷層，直至1962年南師改制為師範專科學校才又設立美勞科，加上1965

[上圖]
1969年，曾培堯於臺南延平郡王祠指導學生寫生。

[下圖]
1975年，曾培堯指導學生陳淑嬌作畫時留影。

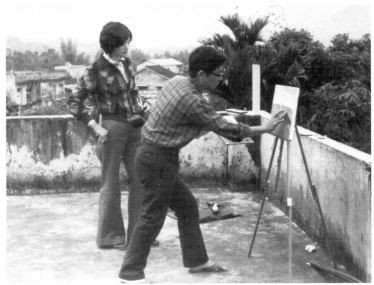

年臺南家專家庭工藝科（顏水龍於1965至1968年間任科主任，1970年改為美工科，今臺南應用科技大學美術系）、1966年東方工藝專科學校美術工藝科成立，臺南地區終有藝術相關之學院養成管道。相較於北部，臺南的美術教育仍屬缺乏。

至於民間私人所成立的藝術機構，日治時期稱為「研究所」，當時臺灣沒有正式的美術學校或科系，倪蔣懷在石川欽一郎的鼓勵下於1929年成立全臺唯一的「洋畫研究所」（隔年改名為「臺灣繪畫研究所」，後再改名為「臺灣美術研究所」，1931年關閉）。戰後「美術研究所」之名改稱「美術研究班」，1960年代以後則以「畫室」一詞取代，沿用至今。當時較具代表

[上圖] 1975年，曾培堯（左2）與高雄師院學生合影於金獅湖。
[下圖] 1975年，曾培堯（右2）帶高雄師院學生前往金獅湖寫生時留影。

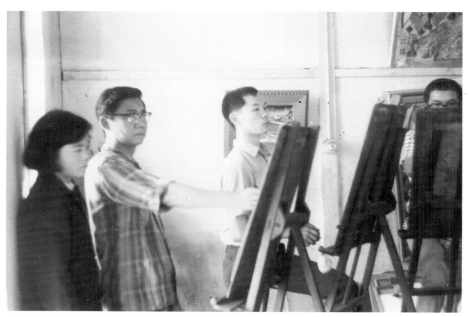

性的有李石樵的「李石樵畫室」、廖繼春的「雲和畫室」、李仲生位於臺北安東街的畫室，都在北部。

　　而臺南的代表性畫室，則有「郭柏川畫室」、「沈哲哉畫室」等，高雄有「劉啟祥畫室」等，對於藝術資源相對較缺乏的南臺灣，私人畫室系統乃成為有志於藝術創作者的重要學習管道。以曾培堯為例，他

1976年，曾培堯（左2）在嘉南藥專的美勞課堂上向學生示範創作。

從來沒有正式進入學院，正是憑藉著一股對藝術的熱愛，先是進入顏水龍1944年於臺南工業專門學校成立之「美術教室」，後又進入郭柏川畫室，而獲得穩固扎實的繪畫基礎。

1952年南美會創立，會長郭柏川隔年便於臺南市安平路創設美術研究所，即郭柏川畫室，主要由郭柏川指導、傳授繪畫技巧以及藝術理論或美學觀念，曾培堯1954年加入南美會，長期在郭柏川畫室隨郭柏川學習。南美會成為臺南藝術人士相互切磋、交流的地方，南美會的成員或者任教於各中、小學、擔任大專院校社團的指導老師，樹立一定藝術名望之後，也都自組畫室開班授徒，曾培堯就是其中之一。曾培堯以其透過私人藝術機構而學成的經驗，清楚瞭解到其他藝術愛好者之所需，為回饋社會提攜後進，曾培堯畫室在臺南市西門路原住家地址成立。1970年代出身臺南北門的素人畫家洪通，便曾經進曾培堯畫室習畫。

曾培堯為美育推廣工作不遺餘力，除了成立曾培堯畫室，將創作技巧與藝術理念實際傳授用以培養後輩新秀，1969年更成立「世代畫會」，向教育部文化局登記的〈中華民國世代畫會章程〉其中第二條述及成立宗旨：「本會係曾培堯美術教室以大專及社會青年的同學為中

1977年，美國畫家史密斯留影於曾培堯畫室。

心，為互相勉勵觀摩及研究現代美術，期以促進我國藝壇的進步為宗旨。」以青年學子為中心的世代畫會，有別於其他畫會團體之著重會員間的觀摩交誼，反而強調的是世代傳襲的意涵。曾培堯畫室亦或是世代畫會，都會不定期舉辦藝術相關的活動，尤其是帶領年輕學子至戶外寫生，此也成為南部之異於北部的特殊風氣。

由於對藝術教育的注重並身體力行奉獻，1977年五十一歲的曾培堯被推舉為「國際美術教育協會」會員，同年翻譯了井守則雄的《幼兒的造形指導》，藝術教育從幼兒教育著手；隔年則又出版《構圖研究》，專題論述構圖對於繪畫的重要。《構圖研究》一書中，為提高初學者對繪畫的興趣，行文用字特別避免咬文嚼字的艱澀，以平近易懂的文字搭配豐富生動的圖片，探討繪畫中構圖的種種問題，舉作品實例，說明各種遠近法、透視法、明暗法、斜線法等構圖方式與構圖觀念，從中分析美術史經典作品中，經構圖所形成之穩定、生動的效果。

論述與出版為藝術思想奠立註腳

1979年及1982年，曾培堯兩度由行政院新聞局安排赴歐洲及美國各地巡迴個展，再度接觸西方現代藝術之後，年過半百的曾培堯對生命有更深一層的體認，原本從各種不同面向的探索，現在開始思及終極統一的可能，他將1979至1986年的藝術創作稱為「宇宙、神靈、愛慾和生命

統合時期」，並解釋：「大自然宇宙的現象歸為靈性，神性與人性歸為愛慾，靈、愛、慾構築了崇高理想的生命；生命獲得了永恆。」生命，不單指的是人或某一個特定個體的生命存活狀態；生命，乃泛指具生命意義的普遍存有，而宇宙是生命寄存之所，神靈賦予生命形而上之相通，愛慾使生命之物質得以孕育延續。普遍生命的意義，不能偏重區分宇宙或神靈或愛慾其中之一，應是交融合而為「一」的存有。

1982年，曾培堯（左）與導演胡金銓合影於洛杉磯。

曾培堯曾自述其作品「融合了東西方人類對宇宙靈性的崇拜，宇宙的流轉、神托假象、無限空間、愛慾、臺灣民間信仰、宗教教義、人間百態及動植物等以心象、具象、實體物象及符號等，並將水墨特色融會西方繪畫素材中，自使獨自一格的『水墨油畫』來，織成一個錯綜複雜而能直入心坎的畫面，想藉此獨有的世界，達成尋求生命真理的目標。」1982年7月16日，曾培堯畫展以「以生命為主題的畫家」為展名於阿波羅畫廊開幕。1983年臺灣第一座現當代美術館「臺北市立美術館」落成，開幕展集結全臺畫家舉辦「國內畫家聯展」，以及1988年臺灣省立美術館開館，舉辦「中華民國美術發展展覽」，曾培堯都受邀參展，顯示其在臺灣藝術圈的重要地位，同時期他也參與「世紀美術協會」、「中華新藝術學會」、「南陽畫會」，相當活躍。

正當盛期之時，1987年六十一歲的曾培堯發現罹患直腸癌。向來無畏懼艱難挑戰的曾培堯，秉持其一貫正面的人生態度，隨即開刀治療。兩次的大手術，兩次的生死徘徊。治療期間，他非但沒有放棄，反而更積極投入畫業，似乎想以所剩有限的身體物理生命，換取無限留存的藝

術精神生命。陪伴在側的女兒鈺雯描述當時的狀況：「即使住院治療期間，爸爸也是帶著畫具前往，在病房裡左手吊著點滴，右手揮動著彩筆，以不同的心境去畫人生，留下了許多不同於以往的佳作。直到後來實在是無法久坐了，才減少了畫畫的時間，但這也不曾減少他對繪畫的執著與熱愛，常常忍著痛畫個十分鐘，實在熬不住了才重回床上，一張畫就這樣折騰了無數次才完成。」而曾培堯自己則將自己最後的創作階段稱為「生命本質與重生時期」。

　　生命的本質就在於生與死的相伴相生，人類出生的剎那，即注定要往死亡走去，而唯有死亡的終結，也才有不被過往羈絆、能重新開始的契機。曾培堯猶如得道的僧人，超然地、朗朗地述說他對生死的體會：「1987年秋得知自己身患不治之疾，並經前後兩次生死內徘徊之大手術後，更深深體會出生命的本質。當獲得重生之後，更能體認到生命永恆之重要性和可貴性。因此決定在餘生之年將人生歷練中感受到的生命百態如歡樂與悲哀，樂觀與悲觀，純真與矯飾，和諧與爭鬥，喜悅與痛苦，溫情與非情，忍行與霸道，無奈與無華，強韌與昏弱，明朗與曖昧，現實與夢幻，高貴與鄙夷，廣闊與狹隘……。」超脫生死方得無上自由，因此「以更放縱的心情及流暢的彩筆來描繪，以身常行慈、口常行慈、意常行慈來超脫生

[左圖]
1977年，右起：曾培堯、楊
三郎、陳英傑合影於臺灣省立
博物館第25屆南美展展場。

死之謎，追求生命之本質和永恆。」

　　他甚至開始進行畫集的編輯出版工作。耗費兩年的時間，曾培堯
親自挑選自己初入藝術堂奧至今的作品一百三十三幅，時間跨度四十餘
年，書中收錄歷來藝文界先進好友撰文的藝評文章，不僅自行將自己的
創作歷程劃分階段，為每個階段的藝術追求賦予主題，也對每個主題下
的藝術思想進行評析與論述。從中，我們得見曾培堯藝術創作的精華

[左圖]
1975年，曾培堯（打領帶
者）與世代畫會一同出遊曾文
水庫時留影。

[右圖]
1975年，曾培堯（右1）於曾
文水庫指導學生寫生時留影。

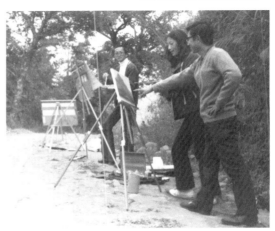

圖像，也讀得曾培堯藝術思想於歷程發展中的轉折，瞭解他是如何透過藝術創作去面對生命和思考生命這個議題。1990年《曾培堯畫集1945-1989》由藝術家出版社出版，在身患重病之際、在體弱屭虛之時，曾培堯以其意志仍然堅忍地實現了願望。

《曾培堯畫集1945-1989》出版了，願望的達成並不停頓曾培堯繼續藝術創作，去世前半年，曾培堯在「印象藝術中心」舉辦生前最後一次個展，配合該展出版小冊《曾培堯畫集》，頗有補足《曾培堯畫集1945-1989》的意味。當時曾培堯身體已經非常虛弱，甚至需要輪椅代步。個展獲得相當大的迴響，然而畫展結束後，曾培堯即無法下床，並於半年

曾培堯，〈運河〉，1958，
油彩、木板，50×60.5cm。

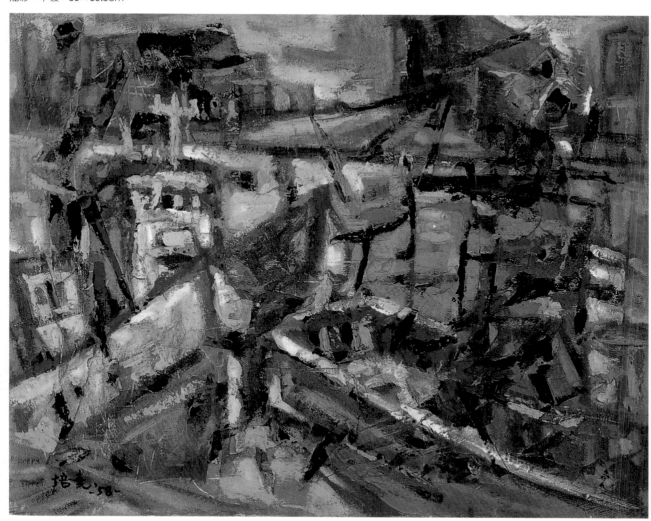

後病逝於臺北市陽明醫院。

　　曾培堯至情至性，與人相交總是一片赤誠，最後半年在病榻上，仍然心念著大半輩子一起為藝術大業打拼的好友，他親筆為這些革命同伴寫好了辭別信，當信件寄達，曾培堯已然不在人世了。他給摯友林智信的信中寫道：「智信兄嫂：當您接到吾此信時，我已飄然駕鶴飛往五蘊皆空的淨土，擬繼續追覓我『生命的源頭』了！永別……但無論我身在何方，有形無形，虛實依然俱存『畫中』，友情靈通心印仍在……。」字裡行間寄語濃濃真摯的友情，令人動容。

　　女兒鈺雯回憶當時父親臨將逝世的情景：「爸爸不但是癌症病人中的異數，更是人世間的『奇人』，他若不是看透了人生，就是超脫了人生。爸爸在病中就寫好了遺囑，交代了他的所有身後事，並親筆寫了給親戚好友的告別信，更千叮嚀萬囑咐我們，在他仙逝後萬萬不可以發訃文、舉行告別式，讓他在至親的親人送別中，靜靜走向天堂去繼續他未完成的創作歷程。在現今

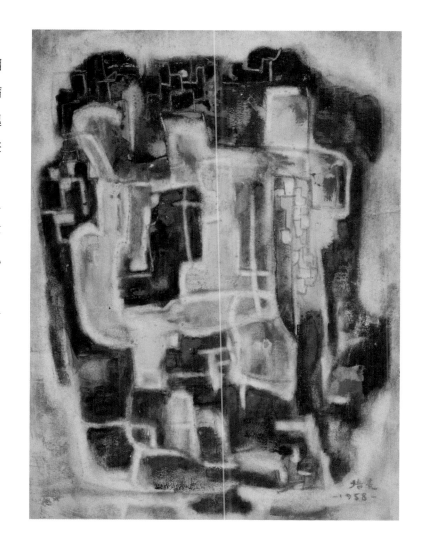

[上圖] 曾培堯，〈夜市〉，1958，水彩、紙，56.4×37.4cm。
[左下圖] 1990年由藝術家出版社發行的《曾培堯畫集1945-1989》。
[右下圖] 印象藝術中心發行的《曾培堯畫集》。

社會中，能像我的父親活得這麼執著、過得這麼充實，且如此超然地去面對死亡者大概沒幾個人。」即便離開了這個世界，到另個世界的曾培堯仍要繼續他的藝術歷程，繼續追尋生命：「自信我有能力可以昇天，永坐『蓮臺』，因為我一生俯仰無愧，心安理得，我所未完成的『永恆生命』之追尋，將來會繼續奮進，一直在無極中……永遠……永遠……。」

臺南，是曾培堯生於斯、長於斯、念於斯的家鄉，他的一生都在為臺南藝術而奮鬥，卻未曾有機會在家鄉辦個展，經過家人朋友的奔走，終於促成1993年1月的遺作展。小女兒鈺涓向各方的熱心幫忙表達

1993年由臺南文化中心出版的《曾培堯》。

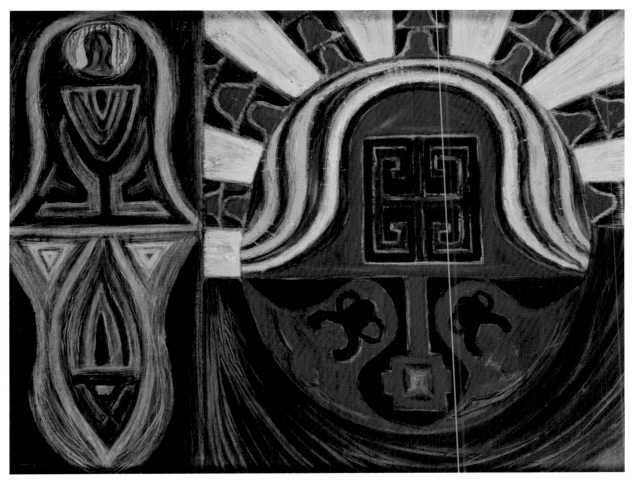

曾培堯，〈天道〉，1970，
油彩、畫布，97×117cm。

感謝：「父親去世已半年，父親生前，常唸著未能在家鄉文化中心、舉
辦過一次個展。而此時，蒙臺南文化中心主任陳永源先生、南美會會長
暨奇美文化基金會執行長潘元石老師、臺南文化基金會沈秀燕小姐、陳
輝東老師、林智信老師等人的熱心幫忙，以及劉文三老師慷慨的讓出檔
期，遂決定於1993年元月舉行遺作展，並籌印紀念畫冊。父親終能在文
化中心舉辦畫展，而這首次的畫展竟成了遺作展，不禁令人唏噓。」曾
培堯辭世後，家人朋友即著手籌印紀念畫冊《曾培堯》，配合遺作展
於1993年由臺南文化中心出版，收錄油畫、彩墨、水彩、素描等各類作
品，是曾培堯藝術創作的完整呈現。

[左頁上圖]
曾培堯，〈祈〉，1967，
紙板版畫，36×50cm。

147

生命因藝術而開啟而永恆

　　曾培堯一生勤勉，初始雖僅以藝術愛好者從事繪畫創作，最後則毅然決然全心投入藝術事業，整體時間長達四十餘年。曾培堯能寫能畫，且思想邏輯清楚，善於蒐集記錄分析資料，以他所從事的工作事項，不僅是位藝術家、也是今日所謂之藝術評論家、策展人、美術教育家、藝術行政工作者，臺灣美術史學者謝里法曾如此描述：「他隨時就能畫就能寫，也因為這緣故，與朋友相約，很容易遲到，唯一的理由就是半途有了靈感，不得不停下來記錄。」曾培堯之創作豐盛，善於整理記錄而留下大批檔案，是臺灣美術史研究的珍寶；而作為一位藝術家，其從事創作的目的，是為了體悟生命奧秘中的真義。年少時，為了拍照，在臺南大天后宮附近的武廟摔倒骨折，因為後續處理的輕忽而造成行走起來有點跛腳，或許因此之故，曾培堯一生處事表現出不屈不撓的韌性與貫徹到底的決心，對自然、對周遭人事物，都有更細緻的觀察及更深刻的反思而能表現在繪畫創作上，及至年長而老時，罹患癌症的病痛，在經歷體悟生命的過程最後而達大智乃至大覺，曾培堯的生命因藝術而開啟而永恆。

　　思及曾培堯，必連帶要言及臺南美術研究會。南美會成立至今屹立不搖，可謂南臺灣一帶最具盛名的藝術團體之一，為推動藝術思想與實踐不遺餘力。曾培堯與「南美會」的淵源始於向郭柏川習畫，出生在地臺南的曾培堯於1953年受教於郭柏川，隔年加入南美會即擔任常務理事兼總幹事，協助會長郭柏川處理各式大小會務，直至1985年止，時間長達三十餘年，可謂歷經南美會萌芽、成長、茁壯各期，成為南部臺灣美術發展的靈魂人物。

　　郭柏川作為南美會創會及歷任會長，是屬權威型的人物，堅毅豪邁，其有別於臺灣北部主流的在野性格強烈，述及繪畫理念時曾說：「學西畫不一定就要完全西化，我們不妨以西畫技巧來表現自己獨特的趣味，表現獨特的民族風格，表現我們的地方色彩。……因此我常

[右頁圖]
曾培堯，〈修觀〉，
1984，油彩、畫布，
116.7×91cm。

強調所謂繪畫必須具備三種特性，那就是時代性、民族性和自我性，三者缺一，藝術價值也就大大地打了折扣。」時代性、民族性、自我性表現在繪畫藝術上，郭柏川發展出使用大量松節油調和顏料繪於宣紙的新技法，獨樹一格。或許耳濡目染受到郭柏川的影響，曾培堯的藝術創作，也看出有「時代性」──現代畫的抽象化與異質材並用、「民族性」──援引臺灣民俗廟宇的色彩或象徵元素、「自我性」──直發內心探討生命議題。

曾培堯使用媒材橫跨油畫、版畫、水墨、水彩，最初著重具象寫實的素描，1955年畫風始轉向抽象，當時臺灣現代畫運動正醞釀開始。然有別於主流的現代畫風潮，他不甘於表面形式變化所造成的效果，也不囿限追求東西方融合的框架，他企圖解決的是更根源、更本質的問題：透過創作

曾培堯，〈五覺〉，
1986，油彩、畫布，
91×116.7cm。

思索「生命」議題。或許如謝里法所言，曾培堯極為節儉，南來北往搭乘火車必選搭「慢車」，而慢車則提供了長時間獨自思考的機會；也或許如幾位女兒所描述，曾培堯的日常總是每天規律作息，並長時間獨自關在書房閱讀沉思，曾培堯的繪畫創作表現出有別於其他畫家的反思性，透過繪畫、透過藝術，他提問：生命從何而來？生命何以延續、開展？超越有形的繁衍，生命的意義何在？生命能否重生？生命之重生是再一次重蹈覆轍的輪迴？還是為永恆的存在開啟一種新的可能？曾培堯作品受邀參展國內外多場重要藝展極獲好評，過程中不僅將其所視、所學、所知、

曾培堯，〈高超三界〉，1976，油彩、畫布，116.7×91cm。

所思，轉為文字講稿，發表於各報刊雜誌，並於大專院校、民間社團或電臺進行專題演講，為藝術教育之推廣竭盡心力。

　　關於曾培堯畫作曾有幾次彙集出版，其中最完整，並收錄眾多文藝名人論及曾培堯藝術文章的是他生前1990年由藝術家出版社出版的《曾培堯畫集1945-1989》，以及逝世後1993年由臺南市文化局出版的《曾培堯》。目前對曾培堯的研究大都零星出現在不同主題的藝術書籍文章之中，「臺灣美術團體發展史料彙編」系列叢書針對畫會團體進行史料編纂；《臺灣美術地方發展史全集——臺南地區》以地域性美術發展作為探討；「臺灣現代美術大系」叢書中，曾長生著作之《西方媒材類——超現實風繪畫》則論及曾培堯創作的風格。截至目前為止，應該就屬蔡

對曾培堯而言，「生命」首先要探索的是溯源，生命從何而來？當個體生命產生之後，群體生命如何延續？他首先想到的是生物學式的解讀，即個體透過繁殖的連鎖作用得以延續群體生命。單靠物理性質維繫的生命，難以永恆，生命的進階存在乃是一種心性的精神延續。然而，觀察自然運行之道，心物斷然不能二分而各自存在或各自延續。順應天道，心物融合，虛實相生，生命因此回歸到最初的本質，回歸到本質的生命方有重生超脫的可能。藝術創作的歷程，也是曾培堯覺悟生命之道的過程，最後階段「生命本質與重生時期」是曾培堯對「生命」的大覺。

曾培堯雖鍛鍊過西方或中國之繪畫技巧，讀書萬卷也深諳西方藝術理論、中國美學思想，然而難能可貴的是，在當時臺灣盛行東西方文藝大拼盤的現代畫潮流中，他不隨波逐流而始終保有自我的主體性。自我主體性之建立乃繫於「反思」的創作態度，反思——對思想的再思想，總是那麼自然而然地流露在以藝術探索生命的創作中。他作為一位南臺灣的藝術家，站在一個南臺灣於臺灣美術史的獨特座標點，透過藝術創作反思所有存在的生命。這不是一條筆直從起點就能看到終點的道路，毋寧是曲折、時而受到霧靄籠罩、時而樹木枝幹橫阻、無所預料前方風景的森林小徑，未知終點何在，只能藉由反思，步步摸索向前走去。

曾培堯超脫形式性的創作模式，有別於臺灣抽象畫運動主流

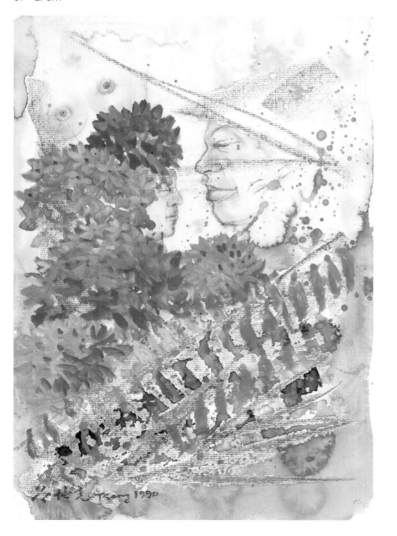

曾培堯，〈紫陽情深〉，
1990，水彩、紙，
39×27cm。

之訴諸媒材形式或概念形式的拼合；不被具象／抽象之外在形象的二元對立所限制，畫面同時出現有可資辨識的具體形象、也出現有顏料滴流或筆觸揮灑的線條、色塊等抽象色彩效果的肌理變化；用於創作的媒材、技巧乃至概念的形式，僅作為反思過程中的手段而非目的。曾培堯的藝術創作是在提問，是他所提出的「存有論」，探索生命意謂著反思「人」作為「生命體」而存在於自然運行之中的哲學問題，這是最貼近人之存有的，最迫切、最本質的提問，而曾培堯乃是以「佛學」作為生命存有思辨的理據，窮究一生的藝術創作是行道、悟道的過程。

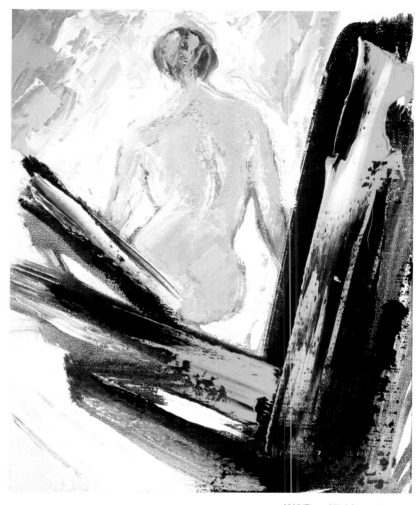

曾培堯，〈欲火〉，1991，油彩、畫布，27.3×22.1cm。

　　曾培堯曾在《曾培堯畫集1945-1989》當中自陳：「我不知遇到了多少挫折，嚐盡了創作的苦悶、惶恐與沉鬱，常常把我壓得透不過氣。不過那些悲愴激動的心情，憂鬱寂寥的思潮，確實賜給我創作的源泉並溢滿我心靈獨特的情操。我確信只要持之以恆不斷創作，不計名利，我必能達到我期許的境界，找到永恆的生命，並能為建立現代繪畫貢獻一點力量。」足見其藉由藝術、具現生命、了悟覺知的過程，是一條艱辛的路途，而這條路途和南臺灣現代畫運動相繫伴，尤其彰顯臺灣南部畫壇雖非位於主流仍然獨具之特色，成為臺灣美術史不可忽略的一部分。

1991年，曾培堯夫妻合影於臺北東之畫廊。

參考資料

· 2020年2月3日曾麗香受訪口述內容。

· 白適銘，《臺灣美術團體發展史料彙編——日治時期美術團體（1895-1945）》，臺北市：藝術家出版社，2019。

· 呂旻真，《南方的美神——「臺南美術研究會」之研究（1952-2008）》，臺北市：國立臺灣師範大學美術學系在職進修碩士班碩士論文，2009。

· 呂紹理，《展示臺灣：權力、空間與殖民統治的形象表述》，臺北市：麥田出版，2005。

· 呂蒼一、陳宗延，〈曾錦堂〉，《無法送達的遺書——記那些在恐怖年代失落的人》，新北市：衛城出版社，2015，頁167-206。

· 曾長生，《臺灣現代美術大系——西方媒材類「超現實風繪畫」》，臺北市：文化建設委員會，2004。

· 曾培堯，〈郭柏川與南美會〉，《雄獅美術》38（1974.4），頁18-23。

· 曾培堯，《曾培堯畫集1945-1989》，臺北市：藝術家出版社，1990。

· 曾培堯，《曾培堯》，臺南市：臺南市文化基金會，1993。

· 黃才郎，《郭柏川（臺灣美術全集10）》，臺北市：藝術家出版社，1993。

· 黃冬富，《莊世和的繪畫藝術》，屏東市：屏東縣政府，1998。

· 黃冬富，《臺灣美術團體發展史料彙編——戰後初期美術團體（1946-1969）》，臺北市：藝術家出版社，2019。

· 劉怡蘋，《臺灣美術地方發展史全集——臺南地區》，臺北市：日創社文化，2004。

· 蔡獻友，《曾培堯〈聲聞乘〉》，臺南市：臺南市政府，2014。

· 賴明珠，《臺灣美術團體發展史料彙編——解嚴前後美術團體（1970-1990）》，臺北市：藝術家出版社，2019。

· 賴瑛瑛，《臺灣前衛：60年代複合藝術》，臺北市：遠流出版公司，2003。

▌ 感謝：本書得以完成，主要得感謝曾培堯的女公子曾鈺涓。更要由衷感謝曾麗香女士耐心地口述與其兄相處的家庭生活，補足了文獻資料未曾觸及的一面。還由於曾家姊妹鈺雯、鈺慧、鈺蒨的信任與授權，於此一併致謝。

曾培堯生平年表

1927	· 一歲。12月12日生於臺南市，父親曾耀昆為臺南市安平石門國小校長、母親曾郭教額為家庭主婦。為家中長子，原名曾圻太郎，下有弟曾健次郎、曾錦堂、曾煥堂，妹曾吟香、曾西枝子（後改名曾麗香）。
1936	· 十歲。受三叔曾耀岳赴日習畫的影響，暗藏對繪畫的興趣。
	· 三年級於臺南大天后宮巧遇日本老畫家，開啟心中美術之門。
1937	· 十一歲。中日戰爭爆發。不受戰爭影響，仍繼續繪畫熱情，於日、德、義兒童畫展獲獎。
1939	· 十三歲。戰事緊張，公學校未畢業就被派到軍需單位實習。
1940	· 十四歲。臺灣公立臺南州港公學校畢業。
1942	· 十六歲。臺灣公立臺南州寶國民學校高等科畢業。
1945	· 十九歲。臺灣公立臺南專修商業學校畢業。
	· 盟軍空襲，隨服務單位疏散至玉井山區，開始對景寫生。
	· 二次大戰結束後，隨服務單位返回臺南市，四處寫生。
	· 繪畫進入「攻素描及寫實時期」。
1946	· 二十歲。於臺灣省臺南汽車貨運公司擔任辦事員。
1947	· 二十一歲。臺南市立初級商業職業學校畢業。
	· 臺灣省立臺南民教館民眾學校高級班畢業。
	· 於臺灣省立工學院建築工程系隨班旁聽顏水龍的美術課。
1948	· 二十二歲。入臺糖龍巖糖廠工作。
1953	· 二十七歲。入臺糖農業工程處會計課工作。
	· 於臺灣省立工學院建築工程系隨班旁聽郭柏川的美術課。
	· 繪畫進入「主觀表現具象時期」。
1954	· 二十八歲。2月28日和蘇淑澐女士結婚。
	· 加入「臺南美術研究會」，擔任常務理事兼總幹事，襄助該會長達三十餘年。
	· 入選第9屆「臺灣省美展」，隨後陸續入選第11、12、13、14、15屆。
1955	· 二十九歲。繪畫進入「抽象表現時期」。
1956	· 三十歲。大女兒曾鈺雯出生。
1957	· 三十一歲。連續參加第3、4屆「自由中國美展」，並協助該展舉辦「臺灣南部巡迴展」。
	· 二女兒曾鈺慧出生。
1958	· 三十二歲。參加第3屆「新綠水彩畫展」。
	· 入選第21屆「臺陽美展」，隨後陸續入選第22、23屆。
1960	· 三十四歲。參展首屆「香港國際繪畫沙龍」。
	· 結識藝評家顧獻樑，選修其在臺灣省立成功大學開設的中外美術史課程。
	· 三女兒曾鈺蒨出生。
1962	· 三十六歲。於國立臺灣藝術館舉辦首次個展（至1991年為止，國內外個展多達六十三次）。
	· 參加首屆「西貢國際美展」。
	· 參加「中國水彩畫會」，往後每年參加該會年展。
	· 應邀在國立教育電臺講述「現代美術欣賞」專題。
	· 繪畫進入「探索生命根源時期」。
	· 於各報刊雜誌發表藝評（最終累計達五百多篇），並受邀至國內各大專院校、民間社團演講（最終累計達一百五十餘場）。
1963	· 三十七歲。參加第7屆巴西「聖保羅國際雙年展」。
1964	· 三十八歲。參加於東京都美術館舉辦的「中日美術交流展」。
	· 與黃朝湖、陳英傑、劉生容、柯錫杰、許武勇、莊世和、鄭世璠成立「自由美術協會」，並每年參加年展。
	· 參加「中國現代水墨畫會」、「中國現代版畫會」。
	· 開始創作現代水墨畫及現代版畫。

1965	· 三十九歲。參加義大利羅馬「現代藝展」。
	· 應邀免審查參加第5至12屆全國美展。
	· 繪畫進入「追求生命繁殖與連鎖時期」。
	· 四女兒曾鈺涓出生。
1967	· 四十一歲。作品參加在美國耶魯大學美術館舉辦的「中國當代藝術邀請展」。
	· 主持中廣臺南臺藝文節目。為詩人方良詩集創作版畫配圖。
	· 繪畫進入「邁進生命永恆時期」。
1968	· 四十二歲。與劉文三、李朝進、莊世和創辦「南部現代美術會」，該會每年舉辦「南部現代美展」、現代文藝季講座及討論會。
1969	· 四十三歲。參加由國立歷史博物館於歐美各國舉辦的「中國現代藝術巡迴展」。
	· 為青年畫家成立「世代畫會」，舉辦寫生、觀摩會及年展。
	· 繪畫進入「高唱生命謳歌時期」。
1970	· 四十四歲。於臺北美國新聞處林肯中心舉辦個展。
	· 參加西班牙「國際現代美展」。
	· 參加「中國版畫協會」，每年參加年展。
	· 洪通進「曾培堯畫室」作畫持續一年半。
1971	· 四十五歲。參展第11屆巴西「聖保羅國際雙年展」。
	· 獲中山學術文化基金會文藝創作獎助。
1972	· 四十六歲。榮獲教育部61年度社會教育金質獎章。
	· 應美國國務院邀請訪問美國。
	· 遊歷歐洲各國，於紐約、夏威夷、巴黎、蘇黎世等地舉行個展。
	· 應邀於紐約聖若望大學、瑞士蘇黎世大學東方研究所演講「中國繪畫——古代到現代的演變」。
1973	· 四十七歲。5月16日自臺糖退休，共在臺糖服務二十七年又四個月。
	· 於美國威斯康辛州參加「中國現代名家十人展」。
	· 與王再添、林智信、陳泰元、陳輝東、劉文三共創「六合畫會」，每年舉辦「六合畫展」及國內外畫家聯展。
	· 與劉文三、陳輝東發起「當代藝術向南部推展運動展」。
	· 為「洪通討論會」撰寫〈洪通與我〉。
	· 繪畫進入「自然、神性、人性和生命的虛實關係時期」。
1974	· 四十八歲。於國立歷史博物館國家畫廊、美國費城舉行個展。
	· 參加「中國油畫學會」及該會年展。
	· 參加於東京都美術館舉辦之「中國現代繪畫十人展」。
1975	· 四十九歲。為現代詩人葉維廉收錄於《眾樹歌唱》的詩譯作〈死亡的賦格〉配圖。
1976	· 五十歲。應聘為「高雄市美術協會」榮譽會員。
	· 應日本「第一美術協會」之邀，訪問日本、韓國。
1977	· 五十一歲。被推舉為「國際美術教育協會」會員。
	· 出版《幼兒的造形指導》、《西洋古典音樂欣賞》。
1978	· 五十二歲。於臺灣省立博物館舉辦個展。
	· 參加「香港版畫協會」及該會年展。
	· 出版《構圖研究》、《曾培堯畫輯1975-1978》。
1979	· 五十三歲。參加「香港國際版畫邀請展」。
	· 由行政院新聞局安排赴美國洛杉磯、紐約、華府；加拿大多倫多；比利時布魯塞爾；奧地利維也納等地舉行個展及藝術專題演講。
	· 《菩提樹》雜誌選用〈佛光無量〉等畫作作為該雜誌彩色封面共六期。
	· 為臺南西區扶輪社創設社員、理事，並創設「扶輪藝術獎」積極推動社會美育。

- 出版《曾培堯畫輯1979》。
- 繪畫進入「宇宙、神靈、愛慾和生命統合時期」。

1980
- 五十四歲。5月1日父親去世。

1981
- 五十五歲。9月9日母親去世。

1982
- 五十六歲。在行政院新聞局的安排下，赴美國洛杉磯、華府及比利時布魯塞爾等地舉辦個展及藝術專題演講。並接受美國之音、洛杉磯電視臺訪問。
- 代表臺南市政府訪問美國聖荷西市、奧蘭多市、哥倫巴斯市等姐妹市。
- 在美國阿拉斯加大學美術系講學。
- 參加「世紀美術協會」及該會年展。

1983
- 五十七歲。參加韓國第4屆「國際版畫展」、西德第7屆「國際版畫展」。
- 參加臺北市立美術館之「國內畫家聯展」；第1屆「中華民國國際版畫雙年展」，隨後陸續參加第2、3屆。
- 獲中國文化大學華岡榮譽獎項。

1984
- 五十八歲。於臺灣省立博物館舉辦個展。
- 參加西班牙第6屆「國際版畫雙年展」。

1985
- 五十九歲。參加韓國首屆「亞細亞國際現代美展」。
- 應邀參加臺北市立美術館舉辦之「當代版畫邀請展」、「國際水墨特展」，以及文化建設委員會舉辦之「臺灣地區美術發展回顧展」。
- 應聘為高雄市第3、4屆美展評審委員。
- 「中華新藝術學會」創設成員，參加該會舉辦之年展及「亞洲國際美展」。
- 「南陽畫會」創設成員，並擔任顧問。

1986
- 六十歲。於國立歷史博物館國家畫廊舉辦個展。
- 參加日本金澤美術館舉辦之「國際美術展」；臺北市立美術館舉辦之「中國現代繪畫回顧展」、「中國水墨抽象展」；文化建設委員會舉辦之「美術中國系列展」；國立歷史博物館舉辦之「中華民國現代繪畫新貌展」。
- 應聘為國立歷史博物館美術審議委員。
- 出版《曾培堯畫輯1984-1986》。

1987
- 六十一歲。參加於漢城國立現代美術館舉辦之「中國當代藝術展」。
- 應邀參加高雄美國在臺協會「訪美藝術家聯展」。
- 繪畫進入「生命本質與重生時期」。
- 發現罹患直腸癌，接受開刀治療。

1988
- 六十二歲。參加於哥斯大黎加國立美術館舉辦之「中國當代美術展」、於韓國漢城舉辦之「國際水彩邀請展」，及臺灣省立美術館舉辦之「中華民國美術發展」。

1989
- 六十三歲。參加於夏威夷舉辦的「中國當代版畫展」。
- 應邀參加國立歷史博物館「當代藝術發展藝術家作品展」、臺南市政府「臺南市資深美術家聯展」。

1990
- 六十四歲。《曾培堯畫集1945-1989》出版，該書收錄其近四十五年來的創作精華，完成生平最大心願。

1991
- 六十五歲。12月27日直腸癌術後因癌細胞多處轉移，心肝衰竭，病逝於臺北陽明醫院。
- 一生共創作有油畫五百零八幅、水墨二百六十四幅、水彩粉彩七百二十八幅、版畫六十六幅、攝影作品一百四十三幅、素描上千幅等，另尚有手稿五百多篇。

1993
- 1月，臺南市文化中心舉行「曾培堯遺作展」，並出版畫冊《曾培堯》。

2018
- 文化部「國家文化資料庫」專案設置之網站「曾培堯——數位紀念美術館」上線。

2020
- 《家庭美術館——美術家傳記叢書——生命‧大覺‧曾培堯》出版。

家庭美術館／美術家傳記叢書

生命‧大覺‧**曾培堯**

徐婉禎／著

發 行 人	梁永斐
出 版 者	國立臺灣美術館
地　　址	403 臺中市西區五權西路一段 2 號
電　　話	（04）2372-3552
網　　址	www.ntmofa.gov.tw
策　　劃	蔡昭儀、何政廣
審查委員	巴　東、王耀庭、白適銘、石瑞仁、吳超然、周芳美
	林保堯、梅丁衍、莊育振、陳貺怡、曾少千、黃冬富
	黃海鳴、楊永源、廖新田、潘　襎、謝里法、謝東山
執　　行	林振莖
編輯製作	藝術家出版社
	臺北市金山南路（藝術家路）二段 165 號 6 樓
	電話：（02）2388-6715‧2388-6716
	傳真：（02）2396-5708
編輯顧問	謝里法、黃光男、林柏亭
總 編 輯	何政廣
編務總監	王庭玫
數位後製總監	陳奕愷
數位藝術製作	林芸瞳
文圖編採	洪婉馨、周亞澄、蔣嘉惠
美術編輯	吳心如、王孝嫩、張娟如、廖婉君、郭秀佩、柯美麗
行銷總監	黃淑瑛
行政經理	陳慧蘭
企劃專員	徐曼淳、朱惠慈

總 經 銷	時報文化出版企業股份有限公司
	桃園市龜山區萬壽路二段 351 號
電　　話	（02）2306-6842

製版印刷	欣佑彩色製版印刷股份有限公司
裝　　訂	聿成裝訂股份有限公司

初　　版	2020 年 11 月
定　　價	新臺幣 600 元

統一編號 GPN　1010901433
ISBN　978-986-532-135-2

法律顧問　蕭雄淋

國家圖書館出版品預行編目資料

生命‧大覺‧曾培堯／徐婉禎 著
-- 初版 -- 臺中市：國立臺灣美術館，2020.11
160面：19×26公分 （家庭美術館）

ISBN　978-986-532-135-2　（平裝）

1.曾培堯　2.畫家　3.臺灣傳記

909.933　　　　　　　　　　　　　109014675